最強

92個

黃金比例範例，

塑造最強版面

Design

免費下載
34個
黃金比例模組
AI/PNG 皆可
重複使用

構　圖

U0028005

ingectar-e 著　黃筱涵 譯

suncolor
三采文化

前言

想打造簡單且井然有序的設計，
讓設計兼具機能性且滿足客戶需求。

設計時的第一大關卡，
就是決定版面對吧？

而世界上有許多設計，
都是按照「黃金比例」打造而成。

本書將從「黃金比例」開始，
運用形形色色令人讚賞「好美」的構圖，
解說設計的訣竅與關鍵。

別再「憑感覺」，
而是依循「構圖」實證去執行，
就能設計得快速、優美又恰如其分。

設計靠的是知識，不是感覺！
只要明白這一點，肯定能讓設計更順利。
若本書能夠幫助各位更享受設計，我將深感榮幸。

何謂「黃金比例」？

黃金比例的近似值為「1：1.1618」，約為「5：8」，是對人類來說看起來最優美安定的比例，屬於貴金屬比例之一。

黃金比例自古就深入人們生活，尤以歐洲格外熟悉，常用於建築物與藝術作品中。其中最具代表性的就是帕德嫩神廟、巴黎凱旋門、聖家堂、斷臂維納斯、蒙娜麗莎等。日本的金閣寺與唐招提寺亦使用了黃金比例。

除了世界知名建築物及藝術品外，名片、信用卡的長寬比與Apple、Google 的 LOGO 設計等，也都採用了黃金比例。
「黃金比例」一詞乍聽很困難，實際上就藏在觸目所及的許多事物中，非常貼近我們的日常生活。

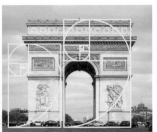

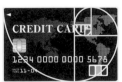

▲信用卡

▲蒙娜麗莎　　　　　　　▲巴黎的凱旋門

試著找找看身邊的「黃金比例」吧！

6大最強構圖

首先介紹將在本書登場的6大最強構圖，
只要熟悉這些最強構圖，排版就再也不迷惘，
此外，也能夠輕鬆打造出具備機能性，且滿足客戶需求的設計。

01 黃金比例

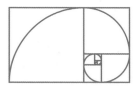

適用於排版、留白、內容、示意圖與 LOGO 等各種設計的構圖。可以局部、顛倒或是搭配其他構圖，在各式各樣的情況派上用場。

02 三分法

縱橫均切割成三等分的構圖，多半是攝影領域會提到的技巧，實際上在設計領域也很常用到。將要素配置在線條或線條交叉點上，營造出安定感。版面中要素繁多時，就很適合運用此技巧。

03 對角線

有效賦予設計躍動感、魄力與空間深度的構圖。斜向配置人物或背景，或是用對角線切割畫面等，有助於增添層次感，很適合想營造出動態感時運用。

04 中央

如同日本國旗般,將主角配置在畫面正中央的構圖,因此又稱為「日之丸構圖」。能直接傳遞出訴求,是這種構圖的一大優勢。

05 對稱

從中央切割成二等分的構圖。毫無斜度的對稱物,能夠營造出安定、優美與誠實的形象。想打造出簡約沉穩的氛圍,或是將兩個事物互相對比,就很適合選擇此構圖。畫面稍嫌單調時,不妨善用色彩或裝飾打造視覺焦點。

06 三角

讓設計要素得以連接成三角形的構圖。能夠塑造出空間深度與安定感,可以說是種賦予安心感的排版手法,而使用倒三角形則可演繹出緊張感與動態感。

從關鍵字選擇構圖!

安定感 美感 協調 ↓ **黃金比例**	整齊 一致感 信賴感 ↓ **三分法**	躍動感 魄力 遠近感 ↓ **對角線**	深刻印象 象徵意義 存在感 ↓ **中央**	對比 規律 認真 ↓ **對稱**	安定感 緊張感 空間深度 ↓ **三角**

構圖對形象的影響力就是這麼大!

構圖畫法 & 下載

這裡要介紹本書登場的6大構圖畫法。
只要知道基本的畫法，
無論面對什麼樣的設計尺寸，將絲毫不感到迷惘。

黃金比例構圖的畫法

STEP 01

❶ 繪製任意正方形
❷ 取正方形任一邊為半徑，依此半徑繪製圓弧。

縮小至 61.8%

STEP 02

❶ 影印〔01〕畫出的正方形與圓弧後，縮小至 61.8%。

旋轉 -90°

STEP 03

❶ 將〔02〕製成的正方形旋轉 90°，如圖示般擺放在一起。

完成！

STEP 04

❶ 最後，重複〔02〕與〔03〕5 次後，黃金比例就宣告完成！

立刻派上用場！

下載構圖檔案！

本書介紹的 6 大構圖檔案均可透過下列網站下載。檔案有 AI 與 PNG 兩種格式，歡迎活用在各式各樣的設計上。

※ 詳情請參照同壓縮檔中的「Readme」。

https://www.suncolor.com.tw/go.aspx?id=c13af0f0

對角線構圖的畫法

STEP 01

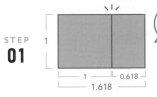 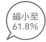

縮小至 61.8%

❶ 繪製任意正方形。
❷ 再繪製寬度縮小至 61.8% 的長方形。
❸ 將正方形與❷的長方形接合在一起。

STEP 02

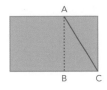

❶ 將正方形與長方形相接的上下兩點視為 A、B。
❷ 如圖連接 A 與 C 畫出對角線。

STEP 03

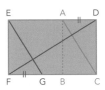

完成！

❶ 畫出與 AD 邊等長的 FG 邊。
❷ 連接 E 與 G 畫出對角線。
❸ 連接 D 與 F 畫出對角線。

三分法構圖的畫法

❶ 繪製任意長方形。
❷ 長寬均切割成三等分。

中央構圖的畫法

❶ 先繪製任意四邊形後,在中央配置正圓形。

對稱構圖的畫法

❶ 繪製任意四邊形。
❷ 取長或寬的中央,劃出將畫面切割成二等分的線條。

三角構圖的畫法

❶ 繪製任意四邊形,在中間配置三角形。

（三角形的頂點位置可自由決定！請試著畫出各種三角形吧！）

COMPOSITION

本書使用方法

本書將從構圖的角度介紹設計流程，
每一主題分成3個步驟，以淺顯易懂的方式說明，
此外，也會標出範例使用的字型與色碼。

3 步驟就完成設計！

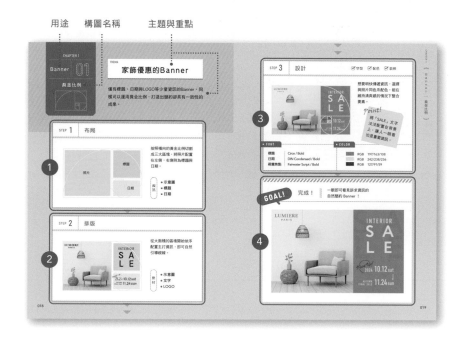

① STEP1
布局

按照構圖方式，決定文字與圖像等
素材的位置。

② STEP2
排版

按照 STEP1 布局決定好的區塊，
概略排好版面。

③ STEP3
設計

決定配色與字型。同時標出使用的
字型、色碼，以及關於這類設計的
重點建議。

④ GOAL
完成！

設計好的最終成品圖，以及該成品
的示意說明。

黃金比例的使用方法

PATTERN

1
局部運用

PATTERN

2
超出版面！

PATTERN

3
偏向單側！

A4（210×297mm）

名刺（55×91mm）

SNS（300×300px）

僅局部設計使用，是《蒙娜麗莎》所使用的手法。

可以局部使用，當然也可以超出版面。但是放大縮小時，請務必固定長寬比。

試著配置出黃金比例偏向單側的版面吧！光是單側使用黃金比例，整個版面就井然有序。

POINT!

構圖方向
縱橫或顛倒
都OK！

構圖的使用方法

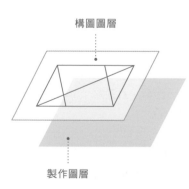

構圖圖層

製作圖層

1 設計時請分成「構圖圖層」與「製作圖層」兩個圖層。

2 將「構圖圖層」疊在「製作圖層」上方，構圖線條則配置在畫布上方。

3 將「構圖圖層」的透明度（建議選擇「色彩增值」）調整至不會妨礙設計的程度。

●構圖可以按照製作物的尺寸放大或縮小！
●放大縮小時請務必維持相同的長寬比！
●透過【顯示／隱藏】切換，及【鎖定】圖層讓構圖圖層不會跑掉比較方便！

CONTENTS

CHAPTER 01 BANNER

CHAPTER 02 | SNS

CHAPTER 03 NAME CARD

CHAPTER 04 CARD

CHAPTER **05** POP

關於字型

本書介紹的字型除了部分標準內建字型外，均取自Adobe Fonts或Morisawa Fonts，皆為各公司提供的訂閱服務。

關於Adobe Fonts與Morisawa Fonts的服務細節與技術支援請參照官網。

Adobe Inc. https://www.adobe.com/jp/

Morisawa株式會社 https://morisawafonts.com/

※本書介紹的字型，均為前述服務截至2023年1月所提供，實際內容可能有變動，敬請見諒。

關於色碼

本書標出的色碼均為作者計算出的參考值，實際運用時會依個人螢幕顯示、印刷材質、影印或印刷方式等造成色差，敬請見諒。

注意事項

■本書記載的公司名稱、商品名稱或產品名稱等，基本上都是各公司的註冊商標或商標，因此本書並未標出TM符號。

■本書範例中的品名、店名與地址均為虛構。

■本書內容均受著作權保護，未經作者或出版社書面同意，禁止複寫、複製本書的局部或全部內容，或將其電子化。

■運用本書所造成的任何損失，作者與出版社概不負責，敬請見諒。

Banner

Banner是指網頁上帶有連結的圖像，
具有廣告的功能，並可連結至其網站。
Banner最重要的就是點擊率，
這邊要介紹Banner的設計方式，
讓人不由自主想點擊，
既好辨識又易懂。

Banner

黃金比例

家飾優惠的Banner

僅有標題、日期與LOGO等少量資訊的Banner，同樣可以運用黃金比例，打造出簡約卻具有一致性的成果。

STEP 1　布局

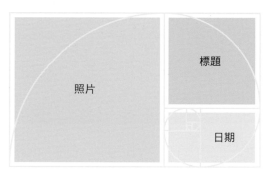

按照橫向的黃金比例切割成三大區塊，將照片配置在左側，右側則為標題與日期。

資訊
- 示意圖
- 標題
- 日期

STEP 2　排版

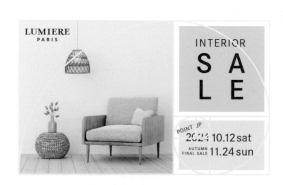

從大面積的區塊開始依序配置主打資訊，即可自然引導視線。

素材
- 示意圖
- 文字
- LOGO

| STEP **3** | 設計 | ☑字型　☑配色　☑裝飾 |

想要明快傳遞資訊，選擇與照片同色系配色，能在維持清爽感的情況下整合要素。

Point!

將「SALE」文字淡淡配置在背景上，讓人一眼看出是重要資訊。

● FONT

標題	Circe / Bold
日期	DIN Condensed / Bold
視覺焦點	Fairwater Script / Bold

● COLOR

	RGB	197/163/108
	RGB	242/238/236
	RGB	127/91/59

GOAL!　完成！ ‖ 一眼即可看見訴求資訊的自然簡約 Banner ！

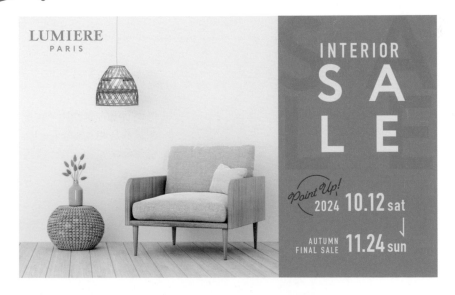

THEMA
男性美容特輯Banner

黃金比例也可以轉成縱向或是反方向運用。這次要
設計的,即是將視線集中在右側的Banner。

STEP 1 布局

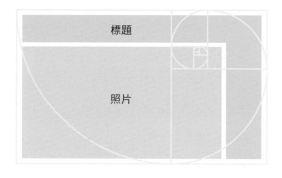

標題

照片

使用翻轉的黃金比例,為
照片配置較大的區塊。

資訊
● 商品照片
● 標題

STEP 2 排版

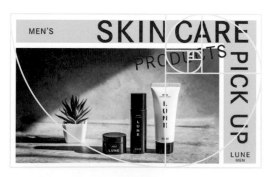

MEN'S SKIN CARE
PRODUCTS
PICK UP
LUNE MEN

沿著照片配置標題,將重
點文字安排在黃金比例的
漩渦中,可帶來集中視線
的效果。

素材
● 商品照片
● 文字

| STEP **3** | 設計 | ☑ 字型　☑ 配色　☑ 裝飾 |

加以整合排版與配色，避免搶走商品的風采，強調色為綠色。

Point!

想特別強調的文字，可換個配色或是斜向配置，使其更加顯眼！

● FONT

標題	Agenda / Light · Thin
視覺焦點	P22 Pooper Black Pro / Regular
品牌名稱	Arial Black / Regular

● COLOR

	RGB	190/221/169
	RGB	0/0/0
	RGB	211/211/212

GOAL! 完成！ ‖ 清爽簡約的
休閒風商品 Banner 完成！

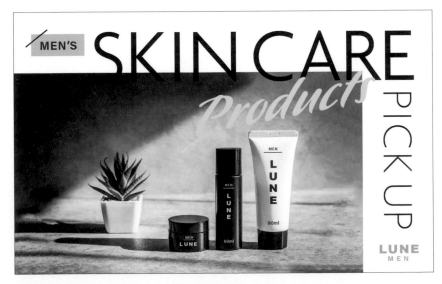

THEMA

咖啡廳的新菜單Banner

同種類的要素有三項的時候，就把版面切割成三等分以平均分配資訊。只要安排適度的色彩變化，即可一眼看出彼此間的差異。

STEP **1** | 布局

按照三分法的指引線決定資訊位置，這次就決定分成縱向三等分。

資訊
- 三種商品
- 標題
- 店名

標題

商品1　商品2　商品3

店名

STEP **2** | 排版

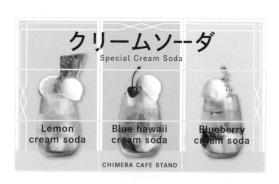

クリームソーダ
Special Cream Soda

Lemon
cream soda

Blue hawaii
cream soda

Blueberry
cream soda

CHIMERA CAFE STAND

在三大區塊分別配置照片。為了使資訊量均等，照片尺寸相同，商品名稱也安排在相同位置。

素材
- 商品照片
- 文字

STEP **3**	設計	☑字型 ☑配色 ☑裝飾

背景使用三種不同色相的
顏色，藉此做出區分。

Point!

可讀性不重要的
文字，使用花體
字有助於營造良
好的視覺焦點。

● FONT

標題	A-OTF すずむし Std / M
商品名稱	Braisetto / Regular
店名	Adobe Caslon Pro / Regular

● COLOR

	RGB	255/232/102
	RGB	172/220/234
	RGB	205/143/188

GOAL! 完成！ 同時展現三種商品的
普普風設計大功告成。

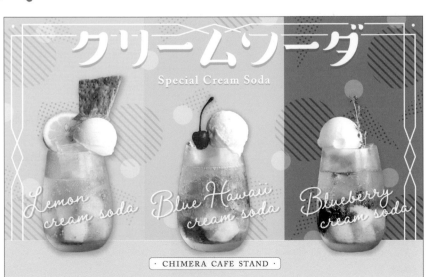

THEMA

時尚特輯Banner

將版面切成三大區塊後,在左右兩側配置照片,並將標題安排在中央,為照片劃下明顯的界線,是通用性很高的設計法。

STEP 1 | 布局

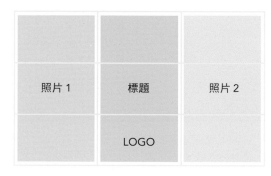

照片1　標題　照片2

LOGO

按照縱線切割出三大區塊,為各區塊安排均等空間,是打造良好平衡感的關鍵。

資訊
- 人物照片
- **標題**
- LOGO

STEP 2 | 排版

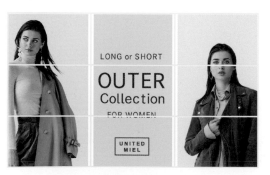

LONG or SHORT
OUTER
Collection
FOR WOMEN

UNITED
MIEL

在兩側配置照片,並將標題與 LOGO 安排在中央,在區隔照片之餘,也塑造視覺平衡。

素材
- 人物照片
- 文字
- LOGO

| STEP **3** | 設計 | ☑字型　☑配色　☑裝飾 |

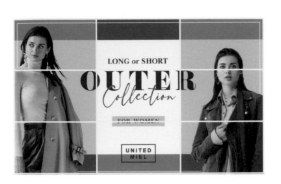

希望兩張照片氣勢相當，
且維持整體一致性，所以
統一使用咖啡色系。

Point!

要打造成視覺焦
點的文字，選用
手寫風格的字型
會更有效果！

● **FONT**

| 標題 | EloquentJFSmallCapsPro / Regular |
| 副標題 | Baskerville Display PT / Bold |

● **COLOR**

	RGB	223/204/195
	RGB	131/85/50
	RGB	182/79/44

GOAL!　完成！　‖ 只要切割成三等分，再配置照片即可！
這樣就可以打造出確實傳遞訴求的 Banner。

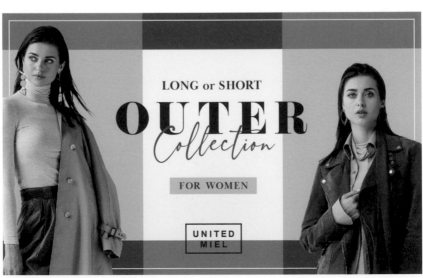

CHAPTER 1

Banner 05

對稱

THEMA

速食餐點Banner

宣傳「期間限定餐點」的Banner設計。希望透過Banner傳遞同等重要的兩個訊息時，就試著運用切割成兩等分的對稱構圖吧！

STEP 1 | 布局

商品名稱 1　　　　商品名稱 2

商品 1　　　　商品 2

依照對稱構圖版面，將商品資訊分別配置在各佔一半的區塊。

資訊
● 兩種商品
● 商品名稱

STEP 2 | 排版

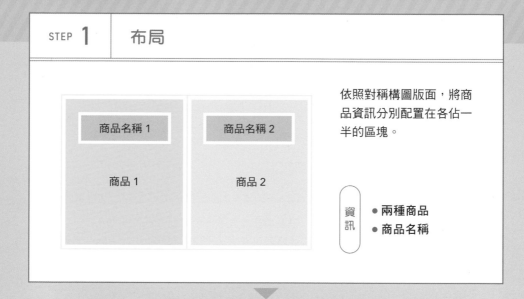

期間限定
2種類のスタミナバーガー
レッドビーフ
あなたはどっち？
ベジチキン
RED BEEF　¥580　¥550　VEGE CHICKEN

試著將左右資訊安排得如鏡像般對稱。採用完全相同的配置法時，會降低兩者視覺上的關聯性，請特別留意。

素材
● 商品照片
● 文字

STEP 3 ｜ 設計 　　☑字型 　☑配色 　☑裝飾

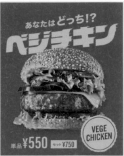

一眼即可輕易看出區別的配色，用顯眼的字型搭配斜向配置，打造出兼顧裝飾性與視認性的文字！

Point!

使用高對比度的三種顏色，勾勒出極富層次感的普普風設計！

● FONT

商品名稱	VDL ロゴJrブラック / BK
標語	ヒラギノ角ゴ StdN / W8
價格	Acumin Pro ExtraCondensed / Bold

● COLOR

	RGB	253/209/30
	RGB	0/105/71
	RGB	223/6/21

GOAL! 完成！ ｜｜ 雖然採用熱鬧的普普風配色，卻兼顧了帶有分量感的設計。

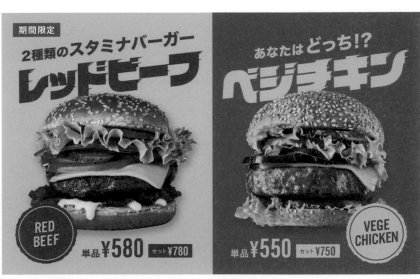

THEMA
西式甜點店新品介紹

對稱構圖是營造安心、傳統與權威等形象的技巧之
一。冷冽優雅的設計，可徹底發揮對稱效果。

STEP 1 | 布局

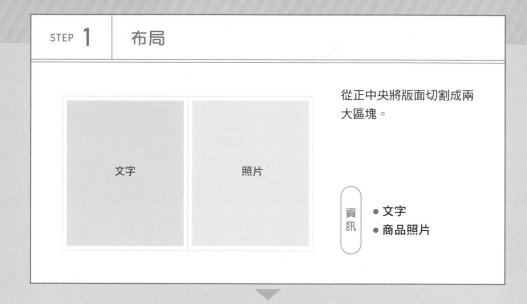

文字　　照片

從正中央將版面切割成兩
大區塊。

資訊
- 文字
- 商品照片

STEP 2 | 排版

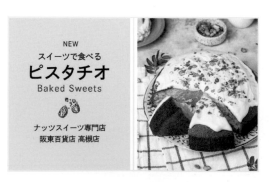

NEW
スイーツで食べる
ピスタチオ
Baked Sweets

ナッツスイーツ専門店
阪東百貨店 高槻店

左側安排文字、右側配置
商品照片，為了強調出對
稱感，此階段要確實調整
要素的分量感與均衡度。

素材
- 文字
- 插圖
- 商品照片

| STEP **3** | 設計 | ☑ 字型　☑ 配色　☑ 裝飾 |

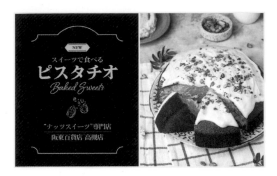

以深藍色為主色調，彙整出冷冽優雅的設計。

Point!

作為視覺焦點的手寫風文字，使用的顏色取自照片，交織出和諧均衡感！

● FONT

標題	VDL Ｖ 7 明朝 / U
視覺焦點	Shelby / Regular
店名	VDL Ｖ 7 明朝 / B

● COLOR

■	RGB	17/28/49
■	RGB	232/215/172
■	RGB	182/189/75

GOAL!

完成！　‖　針對配色、形狀、配置與分量多下點功夫，挑戰各式各樣的對稱構圖吧！

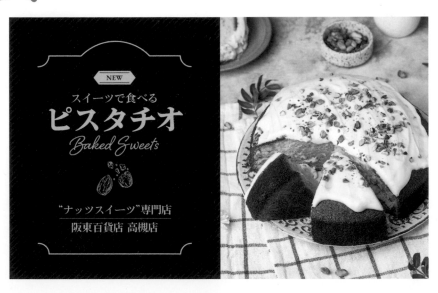

THEMA
手機品牌廣告

藉由傾斜營造出氣勢與活力的對角線構圖，很適合用在有特別想強調的資訊時。請活用這份動態感，打造出元氣十足的設計吧！

STEP **1** | 布局

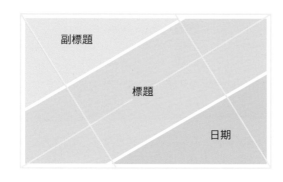

副標題

標題

日期

沿著對角線布局，並為標題安排較大的面積以增加顯眼度。

資訊
- 標題
- 副標題
- 日期

STEP **2** | 排版

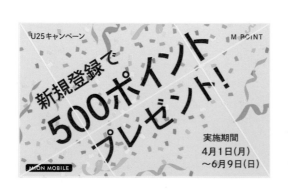

U25キャンペーン

M POINT

新規登録で
500ポイント
プレゼント！

実施期間
4月1日(月)
～6月9日(日)

MON MOBILE

將資訊集中在中央區塊，並刻意讓對角線的交錯點與資訊交疊，就能營造出良好的秩序感。

素材
- 背景素材
- 文字
- LOGO

STEP 3　設計　　☑字型　☑配色　☑裝飾

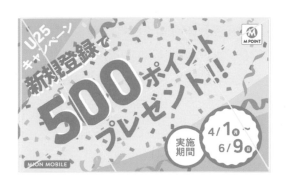

為了將視線由下方引導至斜上方，調整了標題文字粗度，及焦點文字色彩。

Point!

將期間、日期與贈品等重要資訊框起來，有助於提升吸睛度。

● FONT

標題　Kiro / ExtraBold
　　　A P-OTF A1ゴシック / Std

● COLOR

RGB　244/160/0
RGB　191/213/0
RGB　0/162/154

GOAL!　完成！ ‖ 藉由蹦出來似的標題，打造洋溢活力的設計！

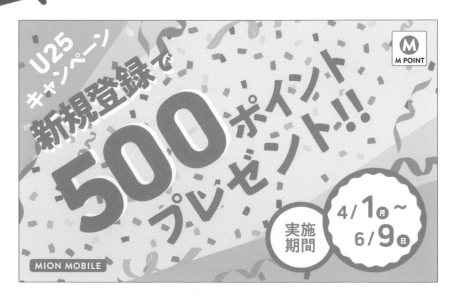

Banner 08

對角線

保養品廣告

主商品保持原狀，僅背景按照對角線配置，藉此營造出動態感的廣告Banner。想要用少許的玩心，點綴整體散發認真感的設計，不妨讓背景動起來。

STEP 1 | 布局

按照對角線的指引，將商品資訊與詳細資訊分成兩大區塊。

資訊
- 商品照片
- 詳細資訊

STEP 2 | 排版

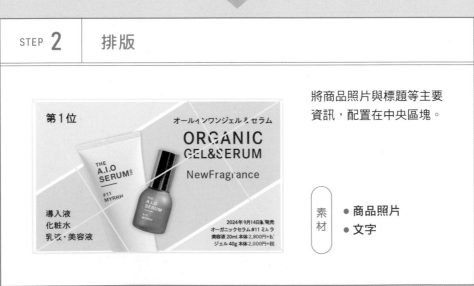

將商品照片與標題等主要資訊，配置在中央區塊。

素材
- 商品照片
- 文字

STEP 3 　設計

☑字型　☑配色　☑裝飾

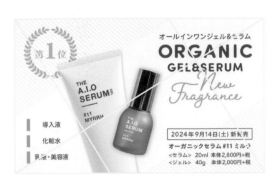

光是從照片中取出色彩，並打造成視覺焦點，就足以大幅提升統一感。

Point!

粉嫩色搭配黑色容易過於嚴肅，所以改成灰色以維持可愛形象！

● FONT

標題	Sofia Pro Soft / Bold
視覺焦點	Braisetto / Bold
詳細資訊	りょうゴシック PlusN / M

● COLOR

	RGB	255/248/160
	RGB	238/180/178
	RGB	76/73/72

 完成！

即使是要素較少的簡約設計，只要在背景配置對角線，就能夠打造出散發躍動感的 Banner。

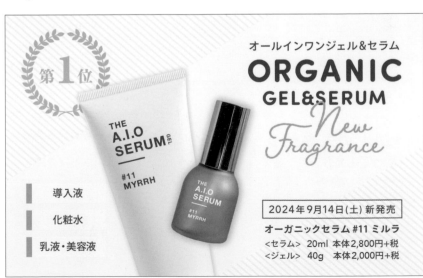

大學創校宣傳Banner

將主角配置在三角頂點的構圖。設計時留意無形的三角形,即可勾勒出空間深度與安定感。

STEP 1　布局

標題

照片

按照三角形的線條規劃標題與照片的分區。

資訊
- 人物照片
- 標題

STEP 2　排版

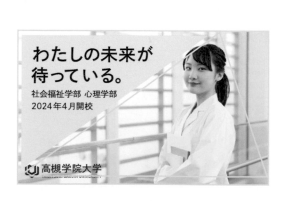

わたしの未来が
待っている。

社会福祉学部 心理学部
2024年4月開校

 高槻学院大学

沿著三角形配置文字,塑造出讓人意識到三角形存在的版面。

素材
- 人物照片
- 文字
- LOGO

STEP **3**	設計	☑字型　☑配色　☑裝飾

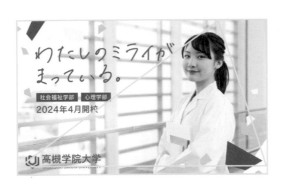

統一採用氣圍爽朗的配色，賦予其充滿新鮮感的形象。

Point!

標題刻意使用手寫文字，使設計凸顯親切感。

● **FONT**

資訊 ┈┈ りょうゴシックPlusN / M

● **COLOR**

	RGB	53/98/174
	RGB	186/216/241
	RGB	255/247/152

GOAL! 完成！ ‖ 按照三角形的 3 個頂點配置要素，成功打造出擁有安定感的設計！

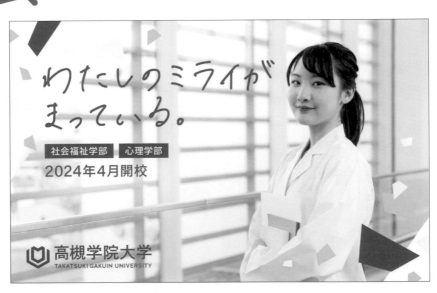

Banner **10**

三角

體育活動Banner

這裡要介紹的排版,使用了倒三角形構圖。在營造出躍動感的眾多技巧中,版面上運用三角形可說是最有效的一種。

STEP **1** 布局

標題

照片

其他　　　　其他

依據倒三角形線條分別規劃出標題、照片與其他資訊的區塊。

資訊
- 人物照片
- 標題
- 其他

STEP **2** 排版

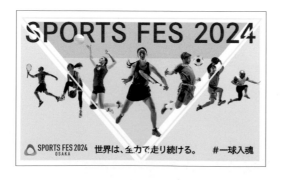

SPORTS FES 2024

SPORTS FES 2024 OSAKA　世界は、全力で走り続ける。　#一球入魂

實際配置標題、人物與副標題的時候,要意識到三角形的頂點。

素材
- 人物照片
- 文字
- LOGO

| STEP **3** | 設計 | ☑字型　☑配色　☑裝飾 |

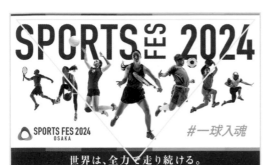

照片與文字部分重疊，形塑出躍出畫面般的視覺衝擊力。

Point!

搭配單純簡約的背景，能夠進一步強調躍動感。

● **FONT**

標題	DIN Condensed / Bold
副標題	Zen Antique Soft / Regular
視覺焦點	りょうゴシック PlusN / M

● **COLOR**

	RGB	0/0/0
	RGB	199/180/106
	RGB	0/61/127

GOAL! 完成！ ‖ 善加編排照片與文字，
打造出確實呈現躍動感與遠近感的設計。

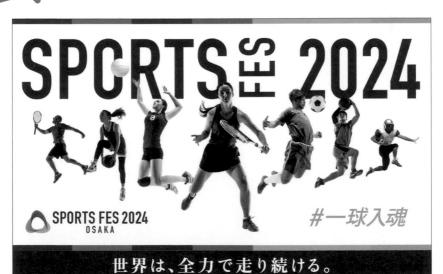

求職網站Banner

正方形的Banner同樣可以善用黃金比例。
如此一來，即使文字量偏多，仍可提升畫面的運用
效率，創造具有層次感的設計。

STEP **1** │ 布局

標語	
插圖	文字

正方形 Banner 適合用兩
個黃金比例組成，布局採
用縱向切割，右側安排文
字，左側則以插圖為主。

資訊
● 插圖
● 標題
● 文字

STEP **2** │ 排版

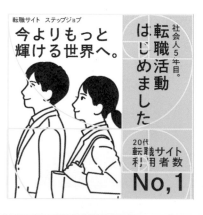

本次設計要以插圖為主，
所以放大插圖的比例。右
下文字的版面雖小，同樣
符合黃金比例。

素材
● 插圖
● 文字

| STEP **3** | 設計 | ☑字型 ☑配色 ☑裝飾 |

顏色的數量較少時，搭配黑體能夠營造出堅實有力的形象。

Point!

視覺會隨著黃金比例的線條運行，將要素配置在曲線上可提升吸睛效果。

● FONT

標題	A P-OTF A1ゴシック Std / M
標語	A P-OTF A1ゴシック Std / B
No.1	A-OTF 見出ゴMB31 / Pr6

● COLOR

	RGB	74/173/184
	RGB	0/120/154
	RGB	251/196/0

 完成！ 視線會自然而然跟著
標語＆插圖→標題的順序流動！

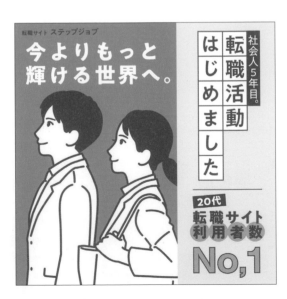

Banner 12

中央

THEMA

旅行社Banner

這是將版面平均切割成四等分,在正中央配置標題的構圖。新手也能輕鬆運用,是Banner設計中相當常見的構圖。

STEP 1 | 布局

照片1　　照片2

標題

照片3　　照片4

將版面切割成4等分,在中心配置圓形區塊當作標題區。

資訊
- 示意圖
- 標題

▼

STEP 2 | 排版

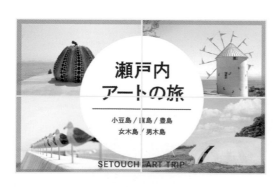

瀬戸内
アートの旅

小豆島 / 直島 / 豊島
女木島 / 男木島

SETOUCH ART TRIP

適度剪裁照片,要避免照片主角被標題區過度遮擋,接著將標題與詳細資訊配置在圓圈中。

素材
- 示意圖
- 文字

▼

STEP **3**	設計	☑字型 ☑配色 ☑裝飾

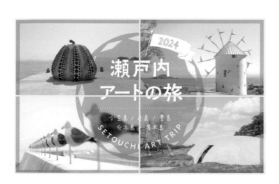

為標題配置邊框與裝飾演繹出目標氛圍。在整體構圖的情況下,就賦予中央多一些玩心吧。

Point!

透明的圓形圖案讓人聯想到南國的島嶼與海洋,背景的照片也更加清楚。

● FONT

標題	A P-OTF くれたけ銘石 StdN / B
詳細說明	AB-suzume / Regular
歐文標題	A P-OTF A1ゴシック Std / M

● COLOR

RGB	140/191/212
RGB	99/172/205

完成! 讓人不禁想造訪島嶼或海洋的 Banner 設計完成!

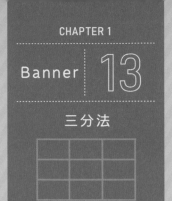

母親節Banner

這裡要使用井然有序又氛圍沉穩的三分法構圖。
藉由明確區分文字與照片的設計，打造出資訊清晰
的正方形Banner。

STEP 1　布局

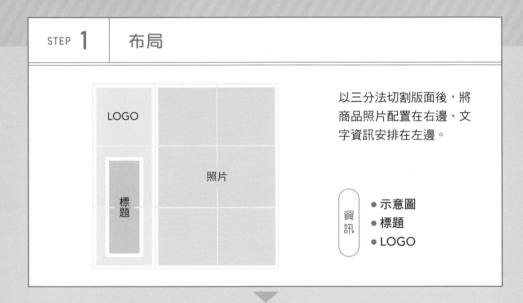

以三分法切割版面後，將
商品照片配置在右邊、文
字資訊安排在左邊。

資訊
- 示意圖
- 標題
- LOGO

STEP 2　排版

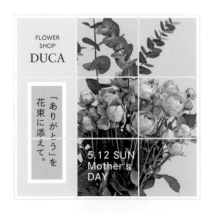

將右邊的兩大區塊都分
配給商品照片，將店名
LOGO 與標題均確實收
放於左邊格線之中。

素材
- 示意圖
- 文字
- LOGO

STEP **3**	設計	☑字型　☑配色　☑裝飾

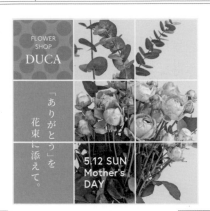

先按照區塊搭配好背景顏色，再進一步強調出三分法構圖。

Point!

依花卉照片為背景選擇暖色調，襯托出散發女人味的 Banner。

● FONT

標題	源ノ明朝 / Regular
日期	Europa / Bold

● COLOR

	RGB	241/144/105
	RGB	244/165/130
	RGB	253/232/219

GOAL!

完成！ ‖ 雖然使用沉穩的三分法，打造有規則性的畫面，卻成功避免過於嚴肅，而塑造出溫柔氛圍。

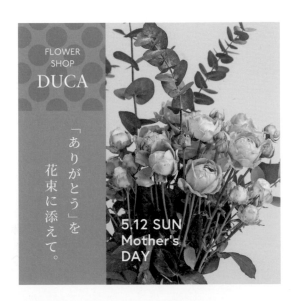

Banner 14

三分法

甜甜圈活動Banner

這裡使用上下左右均切割成三等分的九宮格布局，
要注意避免設計得太過一板一眼！

STEP 1 | 布局

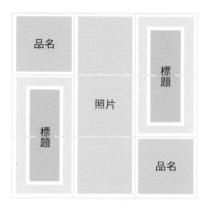

品名

標題

照片

標題

品名

以切割成三等分的線條決定排版位置，並在版面中央為商品照片準備較大的區塊。

資訊
● 示意圖
● 標題
● 品名

STEP 2 | 排版

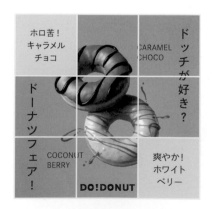

ホロ苦！
キャラメル
チョコ

ドッチが好き？

CARAMEL
CHOCO

ドーナツフェア！

COCONUT
BERRY

DO!DONUT

爽やか！
ホワイト
ベリー

按照決定好的位置，配置品名、標題等，並將照片大膽安排在中央。

素材
● 示意圖
● 文字
● LOGO

| STEP **3** | 設計 | ☑字型　☑配色　☑裝飾 |

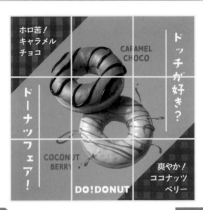

藉由斜線切割背景塑造躍動感，增加歡樂的氛圍。

Point!

從商品照片挑出兩色當作主軸，讓人一眼看出商品的差異。

● **FONT**

標題 ┊ AB-kirigirisu / Regular
品名 ┊ 墨東レラ / 5

● **COLOR**

RGB　238/171/163
RGB　196/98/48
RGB　212/68/107

GOAL!　完成！　‖ 乍看是普普風的熱鬧設計，卻透過三分法賦予文字與照片秩序感。

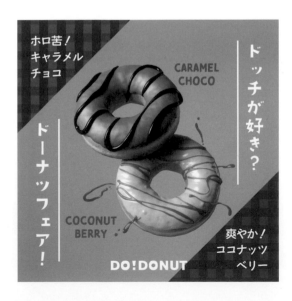

THEMA

家飾店Banner

挑戰以對角線切割整體版面,再搭配多張照片的Banner設計。照片與文字壁壘分明,屬於相當易懂的設計。

STEP **1** | 布局

藉由對角線分成上下兩個區塊,這次最寬的區塊要配置商品照片。

照片

標題

LOGO

資訊
- 示意圖
- 標題
- LOGO

STEP **2** | 排版

按照一定規則配置多張照片,營造出清爽的視覺效果,文字則集中在下方。

素材
- 示意圖
- 文字
- LOGO

STEP **3** | 設計 ☑字型 ☑配色 ☑裝飾

按照對角線的角度,將照片裁切成方形。

Point!

將文字區塊的飽和度調低,能夠使視覺引導至照片區塊。

● FONT

標題 | Sweet Sans Pro / Medium
視覺焦點 | Professor / Regular

● COLOR

RGB 244/165/130
RGB 0/0/0

GOAL! 完成! ‖ 用乍看很難的對角線構圖,
輕鬆編排出凸顯照片的設計。

THEMA
試用品贈送Banner

在正方形中配置正三角形，使畫面重心落在下方的Banner設計，並活用左右的留白，勾勒出清爽的視覺效果。

STEP 1 | 布局

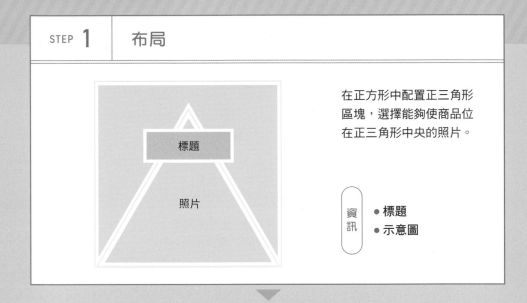

在正方形中配置正三角形區塊，選擇能夠使商品位在正三角形中央的照片。

標題

照片

資訊
- 標題
- 示意圖

▼

STEP 2 | 排版

スキンケアジェル
サンプルプレゼント
敏感肌ケア

7
DAYS

100
名様

沿著正三角形配置標題與文字資訊。

素材
- 示意圖
- 文字

▼

| STEP **3** | 設計 | ☑字型　☑配色　☑裝飾 |

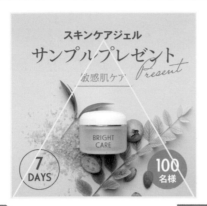

放上照片後編排文字，使商品能夠確實展示。

Point!

作為視覺焦點的文字，建議採用互補色以提升視認性！

● **FONT**

標題	りょう Display PlusN / M
副標題	平成角ゴシック Std ／ W7
視覺焦點	MrSheffield Pro / Regular

● **COLOR**

	RGB	223/228/192
	RGB	71/99/55
	RGB	239/133/125

GOAL!

完成！ ‖ 將重心安排在下方以營造安定感，同時也展現出誠懇爽朗的形象。

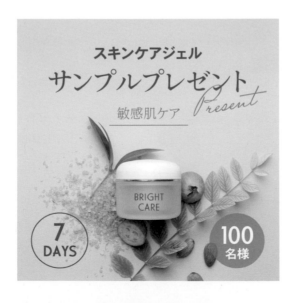

THEMA
美食新品Banner

能將視線準確匯集在中央照片上的簡約Banner設計,文字配置也刻意保持簡潔,製造留白的效果。

STEP 1 | 布局

為了避免商品照片、標題與店名 LOGO 阻擋中央構圖的呈現,而刻意選用縱向擺放。

資訊
- 示意圖
- 標題
- LOGO

STEP 2 | 排版

將文字資訊配置在照片上,打造出節奏感良好的排版。

素材
- 示意圖
- 文字
- LOGO

| STEP **3** | 設計 | ☑字型　☑配色　☑裝飾 |

想要襯托商品的時候，就
為整體選用柔和配色吧！

Point!

背景與文字都以輕
緩的方式，切割成
上下兩個區塊，使
內容更加易懂！

● FONT

標題	BC Alphapipe / Regular
日期	Triplex Cond Sans OT / Regular
副標題	貂明朝テキスト / Regular

● COLOR

	RGB	197/171/144
	RGB	239/237/223
	RGB	207/121/18

GOAL! 完成！ ‖ 雖然是簡約的中央構圖，
成品卻充滿精緻感。

夏季特賣會Banner

運用中央構圖的概念,在中央配置大型數字以增加醒目程度的排版。特賣會類型的廣告會著重於數字,因此非常適合這種設計法。

STEP 1　布局

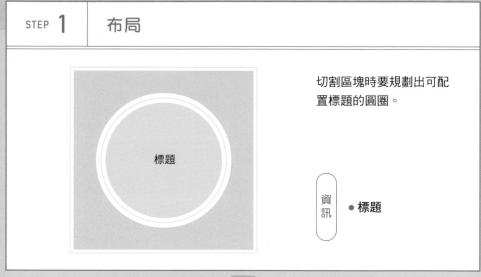

切割區塊時要規劃出可配置標題的圓圈。

資訊 ● 標題

STEP 2　排版

3rd
anniversary
期間限定 30% OFF Summer
8月31日(土)PM5:00まで

這份廣告宣傳的所有重點文字,都必須排進中央的圓圈中。

素材 ● 文字

| STEP **3** | 設計 | ☑字型 ☑配色 ☑裝飾 |

圓圈外側盡可能空曠,如此可以進一步襯托中央的訊息。

Point!

採用簡約設計的時候,為文字增添適度立體感有助於增加吸睛度!

● **FONT**

標題	:	Oswald / SemiBold
視覺焦點	:	Dolce / Medium
細節	:	平成角ゴシック Std / W7

● **COLOR**

RGB	159/217/246
RGB	243/153/53
RGB	248/181/55
RGB	255/242/0

GOAL!

完成! ‖ 集中在中央的文字
彷彿要躍出版面般!

對尺寸與形狀多費一點心思！

決定Banner尺寸的關鍵

製作Banner廣告的時候，往往必須以同樣的設計發展出不同尺寸作品。
版面尺寸一變，資訊量與排版當然也會隨之變動。為了讓設計得以靈活變動，這裡
要介紹適合各尺寸的資訊量與設計關鍵。

Banner的種類

Banner種類包括長方形、正方形、橫長型、摩天大樓型與行動型這5種類型，有些客戶也會要求極窄型，但是這裡要介紹的是日本設計最常應用的種類。

● 常見 Banner 尺寸範例 ●		
長方形	300×250,336×280, 240×400	多半應用在側邊欄（Sidebar），是最標準的尺寸。
正方形	200×200,250×250, 600×600	桌上型電腦的螢幕與智慧型手機均適用，是使用頻率最高的尺寸。
橫長型	728×90,468×60	多半應用在網頁主要區塊的上、下側，或是當作內容的分隔線使用。
摩天大樓型	120×600,160×600, 300×600	如「摩天大樓」般縱長的Banner，尺寸偏大，存在感強烈。
行動型	350×50,320×100, 640×100	專為智慧型手機等可攜式設備設計時常用的尺寸，有些還可以跟著頁面捲動。

※單位為畫素（px）

TYPE 1　長方形

長方形是最常見的 Banner 種類，設計時請先決定訴求資訊的優先順序，再規劃文字的大小、版面與用色。

TYPE

2　正方形

塞滿要素的版面容易亂七八糟,導致可讀性偏低。此時適合的設計法是將訴求資訊彙整在中央,使其與周遭留白共同交織出畫面平衡感。

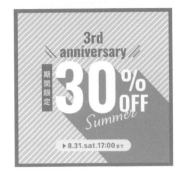

TYPE

3　橫長型

設計關鍵在於讓視線由左往右流動,排版時要將最能吸引人點擊的要素,安排在閱讀後的最右側!

TYPE

4　摩天大樓型

廣告版面較大的摩天大樓型 Banner,在規劃資訊位置的時候,要意識到由上往下流動的視線。將主要訴求資訊(若為照片時就是被攝體)配置在中央靠上處,較易引人注目。

TYPE

5　行動型

由於是尺寸最小的 Banner,所以不能什麼都想塞進去,必須將資訊量限縮到最小,並重視資訊的易讀性。

這裡試著為本章介紹的範例，搭配不同的構圖，並將各款設計擺在一起，比較看看構圖會對形象與效果造成何種變化！

01 黃金比例 〔原始範例（P.018）〕

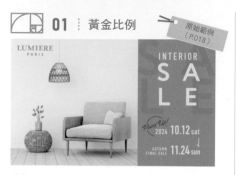

將版面切割成照片與文字兩部分，接著將詳細資訊等沿著黃金比例的螺旋配置。

02 三分法

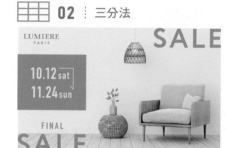

無論是風景、人物或靜物，只要按照三分法排版就能呈現安定感。

03 對角線

斜向配置文字可營造出動態感，勾勒出有型又令人印象深刻的設計。

04 中央

能夠將視線聚集在中心的中央構圖，這裡用文字圍繞著照片，形塑出熱鬧的氛圍。

05 對稱

散發出誠懇與安定感的對稱構圖，即使搭配熱鬧的設計，仍顯得井然有序。

06 三角

重心放在底部帶來良好的安定感，使用倒三角形時則可賦予其躍動感。

CHAPTER

02

SNS

SNS能應用在發布資訊、
確立品牌形象、
拓展客群等各種目的。
本章要介紹透過SNS宣傳或通知時,
所使用的照片或影片縮圖設計。

THEMA
建築師事務所廣告

照片留白處採用黃金比例的簡約設計,一眼就能夠看懂意思,是抓住使用者心理的關鍵。

STEP **1** 布局

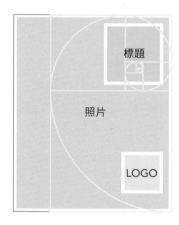

使用滿版照片,並沿著漩渦的曲線配置標題與 LOGO。

資訊
- 示意圖
- 標題
- LOGO

STEP **2** 排版

選擇照片與實際排版時,也要留意到黃金比例。

素材
- 示意圖
- 文字
- LOGO

STEP **3** ｜ 設計

☑字型 ☑配色 ☑裝飾

為了讓人一眼看出訴求，將配色控制在單一的綠色，打造簡約的視覺效果。

Point!

標題下方的半透明色塊，顏色取自照片，藉此營造出統一感。

● **FONT**

標題 りょうゴシックPlusN / M
副標題 Arya / Double

● **COLOR**

RGB 41/68/35

GOAL! 完成！ ‖ 即使是資訊量偏少的設計，只要排版時善用黃金比例，就能夠呈現平衡感。

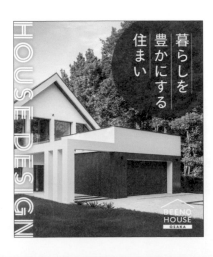

CHAPTER 2

SNS | 02

對稱

SNS募集的收納特輯照片

將所有要素聚集在中央，塑造出協調形象的設計，
再搭配具有對稱感的視覺焦點，可賦予其動態感。

STEP **1** | 布局

標題

主題

其他

背景

按照中央的指引線，決定標題、主題與其他資訊的區塊。

資訊
- 背景
- 標題
- 主題
- 其他

STEP **2** | 排版

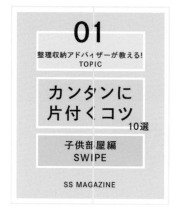

01

整理收納アドバイザーが教える!
TOPIC

カンタンに
片付くコツ
10選

子供部屋編
SWIPE

SS MAGAZINE

左右對稱的排版雖然具有安定感，卻會顯得太過平凡，所以必須透過重心與其他要素讓畫面動起來。

素材
- 文字

| STEP **3** | 設計 | ☑字型　☑配色　☑裝飾 |

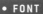

下側橫長色塊使重心落在下方，相反的，將重心移在上方時則可帶來緊張感。

Point!

「10 選」擺在右下而非中央，藉由不對稱的穿插讓畫面動起來。

● FONT

主題	平成丸ゴシック Std / W8
副標題	New Atten Round / Bold

● COLOR

	RGB	85/172/152
	RGB	247/190/183
	RGB	255/232/147

GOAL! 　完成！　‖　即使配色與要素設計充滿熱鬧感，仍可藉由對稱構圖維持整體秩序！

THEMA
SNS募集的伸展運動照片

這裡要以對角線構圖塑造出動感，這種構圖也很適合搭配人物照片，能夠勾勒出清爽的形象。

STEP 1 | 布局

副標題

照片

標題

LOGO

將人物照片安排在對角線的交點處，其他資訊則安排在空白區塊。

資訊
- 人物照片
- 標題
- 副標題
- LOGO

STEP 2 | 排版

3分ストレッチ

痩せやすい
ボディになれる!
ストレッチのコツ

PRO
STRETCH

實際將標題、副標題與LOGO 分別放置在決定好的位置。

素材
- 人物照片
- 文字
- LOGO

| STEP **3** | 設計 | ☑字型 ☑配色 ☑裝飾 |

賦予文字斜度能夠增添動態感,再搭配半透明的裝飾,整體畫面就顯得相當清爽。

Point!

為標題劃線或是改變文字尺寸上的變化,立刻增添層次感。

● FONT

標題 : ヒラギノ角ゴシック / W7

● COLOR

RGB 202/218/41

GOAL! 完成!

在營造清爽感的同時,
又藉對角線構圖展現活潑動態。

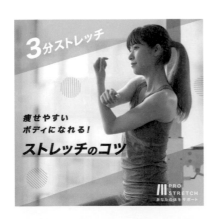

THEMA
上傳食譜搭配的SNS照片

這裡要藉由照片與標題的比例分配打造出層次感，挑戰能夠瞬間吸引目光的設計！

STEP 1 | 布局

標題

照片

LOGO

按照資訊精細程度，沿著三分法的指引線決定好標題、照片、LOGO 的區塊位置。

資訊
- 標題
- 照片
- LOGO

STEP 2 | 排版

食生活気にしてる？
毎日の作り置きごはん

LIVING

將照片設為背景後，按照布局配置標題與LOGO。

素材
- 示意圖
- 文字
- LOGO

| STEP **3** | 設計 | ☑字型　☑配色　☑裝飾 |

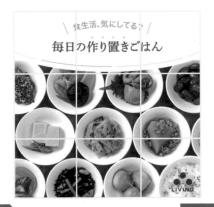

標題背景設置弧度和緩的圓形色塊，營造出柔和的形象。

Point!

在標題「作り置き」上方配置圓點符號，具強調關鍵字的作用。

● FONT

| 標題 | DNP 秀英明朝 Pr6 / M |
| 副標題 | ヒラギノ角ゴシック / W4 |

● COLOR

| | RGB | 255/254/248 |
| | RGB | 105/68/54 |

GOAL!　完成！

藉由三分法為標題與照片打造層次感，編排出易懂的設計。

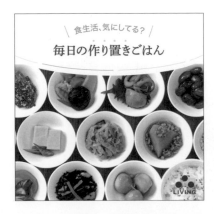

THEMA

寵物沙龍店介紹

將LOGO配置在照片中心的中央構圖。希望以視覺表現主題的時候,大膽配置LOGO也是一個不錯的選擇。

STEP 1 布局

照片

LOGO

沿著中央構圖的指引線規劃,簡單切割成照片與LOGO兩大區塊。

資訊
- 示意圖
- LOGO

STEP 2 排版

TRIMMING

PET CAFE

PET RUN

LAURENCE
PET SALON

PET HOTEL

採用滿版照片,並在中央置入 LOGO,其他資訊則分別安排在上下左右。

素材
- 示意圖
- 文字
- LOGO

| STEP **3** | 設計 | ☑字型 ☑配色 ☑裝飾 |

為散發冷冽感的設計增設白框，有效添加親切感。

Point!

LOGO 背後疊上透明色塊，並適度調整以避免背景圖與 LOGO 互相干擾。

● FONT

標題 ┊ Poppins / Bold

● COLOR

	RGB	50/52/52
	RGB	103/102/102
	RGB	249/193/93

GOAL! 完成！

善用中央構圖的設計，成功以自然又直觀的方式傳遞出品牌形象。

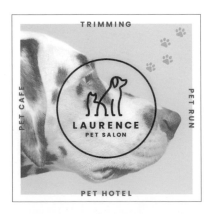

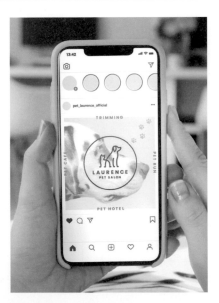

THEMA

服飾店的廣告

即使要素乍看是隨意散布在各處,只要有按照黃金比例的指引線,成品就會優美有序。

| STEP **1** | 布局 |

按照漩渦由大至小的順序,決定照片、標題與細節的區塊。

資訊
- 人物照片
- 標題
- 細節

| STEP **2** | 排版 |

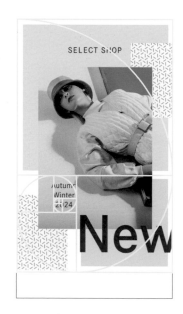

排版時盡量將照片中的人物,收放在布局時規劃的方塊中。

素材
- 人物照片
- 文字
- 背景素材

| STEP **3** | 設計 | ☑ 字型　☑ 配色　☑ 裝飾 |

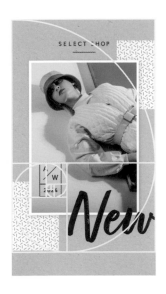

希望在營造出值得信賴的形象之餘，增添一些玩心，因此使用手寫風文字當作視覺焦點。

Point!

照片搭配白框，製作出拍立得的效果！

● **FONT**

標題　　Turbinado / Bold Pro
副標題　Davis Sans / Medium

● **COLOR**

	RGB	240/227/205
	RGB	0/0/0
	RGB	191/168/108

GOAL!

完成！

手寫風文字達到畫龍點睛的效果，成為兼具紮實與玩心的設計。

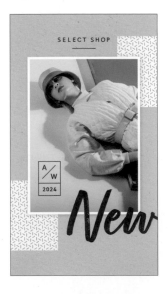

新菜單公告

斜向排列的飯糰照片與文字，其實是沿著對角線配置，藉此表現空間深度。

STEP **1**	布局

按照斜線將版面切割成照片、裝飾與標題這 3 個區塊。

資訊
- 示意圖
- 標題
- 其他

STEP **2**	排版

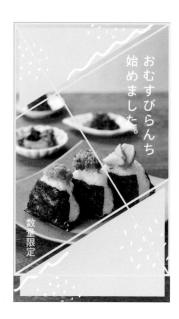

文字與裝飾均按照對角線位置排版。

素材
- 示意圖
- 文字
- 裝飾素材

| STEP **3** | 設計 | ☑字型 ☑配色 ☑裝飾 |

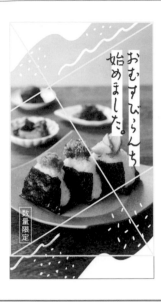

為了醞釀和式風情，標題選用了毛筆字型。

● FONT

| 標題 | AB好恵の良寛さん/ DB |
| 副標題 | DNP 秀英角ゴシック金 Std / B |

● COLOR

| ☐ | RGB | 255/255/255 |
| ■ | RGB | 0/0/0 |

GOAL! 完成！ ‖ 標題與裝飾都按照對角線安排，成功打造出具空間深度感的設計！

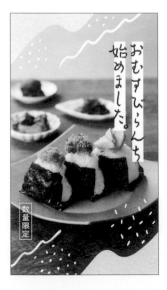

THEMA
蘋果採收廣告

在中心配置去背照片。一起用中央構圖搭配普普風配色，製作出吸引目光的設計吧！

STEP **1** 布局

按照中央構圖的線條，將中間設定成照片區塊，標題與標語則分別安排在上下。

資訊
- 示意圖
- 標題
- 標語

STEP **2** 排版

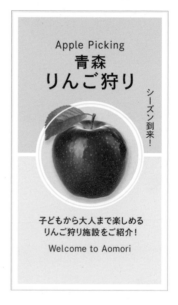

將最重要的訴求──標題配置在上方，與下方的標語簇擁著中央的蘋果。

素材
- 示意圖
- 文字

| STEP **3** | 設計 | ☑字型 ☑配色 ☑裝飾 |

背景的線條紋路，勾勒出普普風熱鬧氛圍。「青森」二字使用白字紅框，與「りんご狩り」作出區隔。

Point! 將「Apple Picking」歸類為「裝飾」，在選擇字型時重視氛圍大於可讀性。

● FONT

標題	平成丸ゴシック Std / W8
標語	DNP 秀英丸ゴシック Std / B
視覺焦點	Pauline Script / Medium

● COLOR

RGB 214/51/42
RGB 132/65/34
RGB 129/185/39

GOAL! 完成！ ‖ 一眼就會看見巨大蘋果，是令人印象深刻的設計。

THEMA
VLOG的縮圖

依照黃金比例將去背照片配置成相對的模樣,形成極富視覺衝擊力的縮圖。希望吸引使用者注意力時,就試著運用獨樹一格的設計手法!

※Vlog是「blog」的變體,意思是「影片部落格」。

STEP 1 | 布局

照著橫向的黃金比例,概略決定標題、照片與其他要素的區塊。

副標題

標題

照片

其他

資訊
- 示意圖
- 標題
- 副標題
- 其他

STEP 2 | 排版

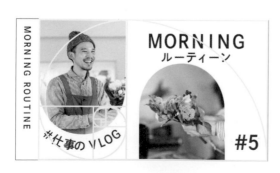

按照黃金比例的曲線,將照片擺放在相對位置,文字同樣遵照曲線安排。

素材
- 示意圖
- 文字

| STEP **3** | 設計 | ☑字型 ☑配色 ☑裝飾 |

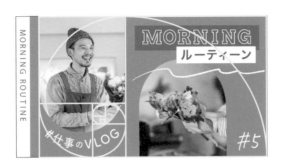

僅使用兩種藍色除了可以整合要素外，還演繹出簡潔感與統一感。

Point!

藉由手繪風格的裝飾與字型，帶來休閒隨興的視覺形象。

• FONT

標題 ┊ Arvo / Bold
　　　 ヒラギノ角ゴ ProN / W6

• COLOR

| | RGB | 135/163/183 |
| | RGB | 82/125/157 |

GOAL! 完成！ ‖ 即使是稍嫌複雜的排版，只要按照黃金比例的指引線配置要素，就可彙整出簡潔的視覺效果。

THEMA
對談影片的縮圖

這裡要使用將人物照片分配在左右的三分法構圖。在配置照片與文字時，只要多花點巧思，就能夠詮釋出輕盈明朗的氛圍。

STEP **1** 布局

照片1　標題　照片2

藉由標題在中央、照片在兩側的分配法，將版面切割成3個區塊。

資訊
- 人物照片
- 標題

STEP **2** 排版

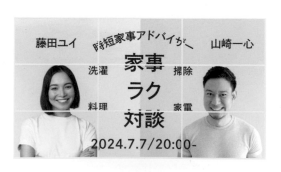

藤田ユイ　時短家事アドバイザー　山崎一心
洗濯　家事　掃除
ラク
料理　対談　家電
2024.7.7/20:00-

安排文字時隨時留意三分法指引線的存在，編排出帶有良好節奏感的版面。

素材
- 人物照片
- 文字

STEP **3**	設計	☑字型　☑配色　☑裝飾

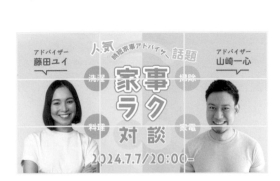

按照主題為文字選擇散發
輕快質感的顏色。

Point!

五顏六色的文字帶
有圓潤感,並適度
搭配白框,打造出
輕鬆愉快的氛圍。

● **FONT**

標題　　AB-tombo / Bold
人物姓名　墨東レラ / 5

● **COLOR**

	RGB	197/163/108
	RGB	250/214/194
	RGB	166/206/170
	RGB	255/231/146

GOAL! 　完成!　┃┃ 井然有序的三分法,同樣能夠藉由節奏感良
好的照片與文字編排,演繹出輕盈的形象。

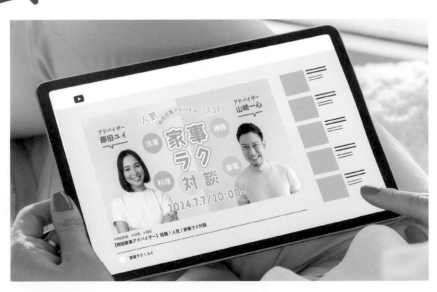

座談會的縮圖

在中央安排大範圍的標題空間，左右人物照片同樣相當顯眼，僅人物姓名一上一下，藉此為整體對稱的畫面賦予適度動態感。

STEP 1 | 布局

切割成對稱的兩大區塊，並在中間安排銜接照片的標題空間。

照片 1　標題　照片 2

資訊
● 人物照片
● 標題

STEP 2 | 排版

配置中央文字的時候，要同時留意左右人物照片的呈現法。

素材
● 人物照片
● 背景素材
● 文字

STEP 3 | 設計　　　　☑字型　☑配色　☑裝飾

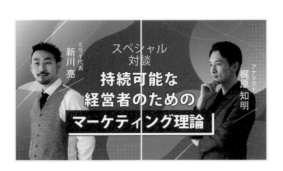

為想要強調的主標題，搭配邊框設計。

Point!

將照片修改成灰階，呈現冷冽銳利的形象。

● **FONT**

標題	小塚ゴシック Pr6N / L
	小塚ゴシック Pr6N / H
人物姓名	凸版文久ゴシック Pr6N / DB

● **COLOR**

■	RGB	0/37/55
□	RGB	255/255/255

GOAL!

完成！ ‖ 對稱構圖與黑白照片，
交織出勾起人們興趣的氛圍。

脫口秀的縮圖

沿著對角線配置照片主角與LOGO，即使是尺寸很小的縮圖，也能夠展現出遼闊氛圍。

STEP 1 | 布局

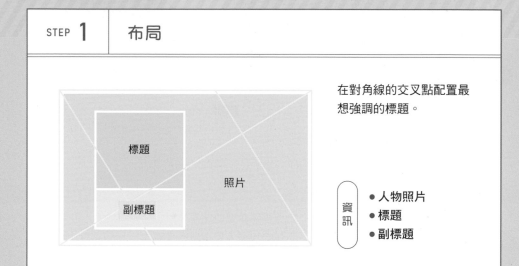

在對角線的交叉點配置最想強調的標題。

資訊
- 人物照片
- **標題**
- 副標題

STEP 2 | 排版

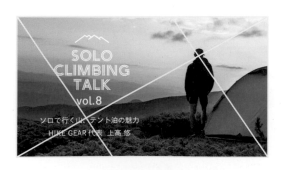

刻意將照片中的人物安排在對角線交叉點，能營造出適切的均衡感。

素材
- 人物照片
- LOGO
- 文字

STEP 3 ｜ 設計 ☑字型 ☑配色 ☑裝飾

除了著重於照片魅力的強調外，也放大 LOGO 增加醒目程度。

Point!

排版時以 LOGO 為主軸，就能夠塑造出系列影片的氛圍。

● **FONT**

vol.8	Nothing / Regular
其他	凸版文久ゴシック Pr6N / DB

● **COLOR**

☐ RGB 255/255/255

GOAL! 完成！ ‖ 在文字周邊保留充足的留白，成為明確展現出訴求的縮圖！

線上瑜珈的縮圖

善用三角構圖,靈活運用照片中女性姿勢的縮圖。
只要有指引線,自然能夠看出該如何配置要素。

STEP 1 | 布局

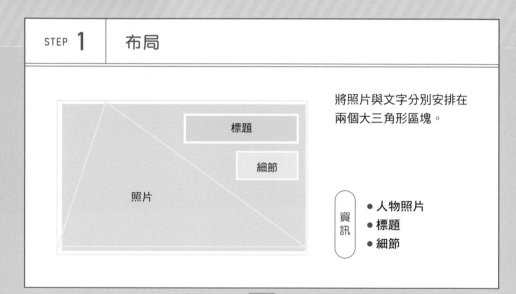

標題

細節

照片

將照片與文字分別安排在
兩個大三角形區塊。

資訊
- 人物照片
- 標題
- 細節

STEP 2 | 排版

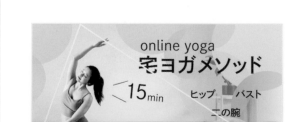

online yoga
宅ヨガメソッド
15min
ヒップ バスト
二の腕

在編排文字與裝飾的時
候,也不忘與女性姿勢互
相搭配。

素材
- 人物照片
- 文字
- 裝飾素材

| STEP **3** | 設計 | ☑字型 ☑配色 ☑裝飾 |

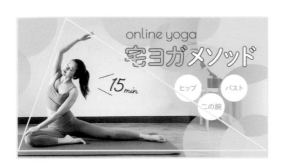

參照瑜珈服的顏色，選擇
爽朗的藍色系。

Point!

將 3 個寫有標語
文字的白色圓形
色塊，排列成三
角形。

● FONT

標題	Poiret One / Regular
	DNP 秀英丸ゴシック Std / B
副標題	Shelby / Regular

● COLOR

| | RGB | 125/197/232 |
| | RGB | 209/227/180 |

GOAL! 完成！ ‖ 利用女性伸展肢體的姿勢，
完成了視覺上相當舒服的設計。

THEMA
5週年贈品公告

這裡要將三分法構圖切割成L形。即使是乍看複雜的版面,只要按照三分法的指引線擺放要素,設計起來就不困難。

STEP **1** | 布局

將店名與詳細資訊排列在 L 形區塊,剩下的空間就置入大尺寸的照片。

資訊
- 示意圖
- 店名 / 詳細資訊

STEP **2** | 排版

將文字配置在 L 形區塊,按照三分法的指引線,就能夠逐步打造出適當的均衡感。

素材
- 示意圖
- 文字
- 背景素材

| STEP **3** | 設計 | ☑字型　☑配色　☑裝飾 |

文字要素較多時,只要留意文字與留白間的層次感,整體視覺效果就相當清爽。

Point!

僅在 5 週年與贈品的部分配置色塊,大幅提升了注目程度。

● FONT

店名	:	Alternate Gothic No3 D / Regular
副標題	:	凸版文久ゴシック Pr6N / DB
視覺焦點	:	Mojito / Stamp

● COLOR

	RGB	213/179/69
	RGB	211/161/0
	RGB	0/0/0

 GOAL!

完成！ ‖ 能夠輕易切割成 3 個或 9 個區塊的三分法構圖,也很適合切割出 L 形的區塊。

網頁廣告的縮圖

大膽設計純線條插圖的縮圖。左右對稱塑造出整齊的視覺效果,讓文字更易閱讀。

STEP 1 | 布局

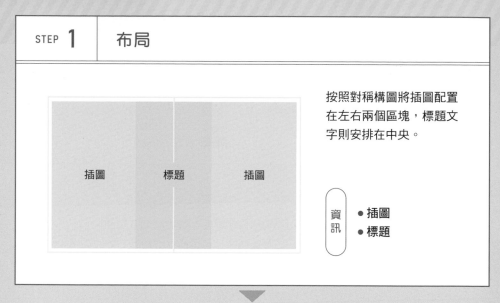

插圖　標題　插圖

按照對稱構圖將插圖配置在左右兩個區塊,標題文字則安排在中央。

資訊
● 插圖
● 標題

STEP 2 | 排版

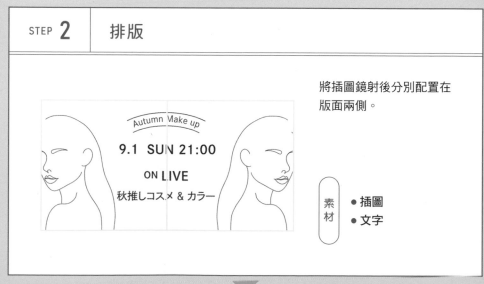

Autumn Make up

9.1 SUN 21:00

ON LIVE

秋推しコスメ & カラー

將插圖鏡射後分別配置在版面兩側。

素材
● 插圖
● 文字

STEP **3**	設計	☑字型 ☑配色 ☑裝飾

為插圖加上背景裝飾以及化妝品插圖,增添奢華視覺效果。

Point!

採用帶有煙霧感的秋天色系,成功醞釀出相應季節氣息。

● FONT

標題	:	Lust / Regular
副標題	:	砧 丸明Yoshino StdN / R
視覺焦點	:	Montserrat / SemiBold

● COLOR

	RGB	254/247/242
	RGB	251/218/200
	RGB	220/179/166
	RGB	248/198/193

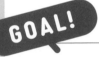

完成! ‖ 帶有季節感的配色與對稱構圖,交織出成熟沉穩的設計。

健身設施的優惠信息

將重心設定在上方的三角構圖,能夠帶來視覺衝擊力,非常適合特賣或活動廣告這類需要強烈氣勢的設計。

STEP 1 | 布局

所有文字都配置在中間的三角形區塊,在上方的標題重點加大。

資訊
- 標題
- 詳細資訊

STEP 2 | 排版

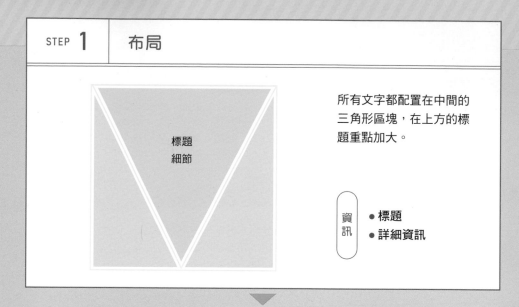

標題大範圍配置在三角形上方,愈往下就愈狹窄,形塑出有如對話框的視覺效果。

素材
- 文字

STEP **3**	設計	☑字型 ☑配色 ☑裝飾

針對文字進一步設計時，
特別留意由下往上躍出的
視覺效果與衝擊力。

Point!

背景使用互補色
以襯托文字。

● **FONT**

500　┆ All Round Gothic / Demi
標題　┆ ニタラゴルイカ / 06

● **COLOR**

	RGB	218/226/74
	RGB	231/52/110
	RGB	250/214/194

GOAL!　完成！

採用倒三角形構圖，
成功打造出躍至眼前似的強勢設計。

THEMA

花店的廣告

在中央構圖的主要區塊，大膽鋪陳花卉照片的設計。文字資訊選擇偏低調的設計，有助於襯托花店的形象。

STEP **1** | 布局

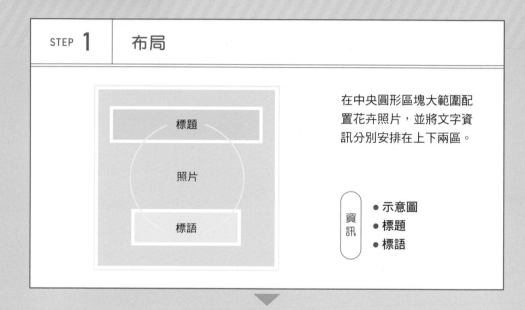

標題

照片

標語

在中央圓形區塊大範圍配置花卉照片，並將文字資訊分別安排在上下兩區。

資訊
● 示意圖
● 標題
● 標語

STEP **2** | 排版

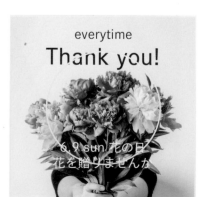

everytime
Thank you!

6.9 sun 花の日
花を贈りませんか

剪裁照片使花卉能夠落在中央圓形範圍，排列文字時也要想辦法烘托花卉。

素材
● 示意圖
● 文字

| STEP **3** | 設計 | ☑字型 ☑配色 ☑裝飾 |

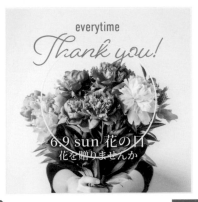

連文字的設計都善用花卉照片，同時也留意了周邊的留白。

Point!

「Thank you!」
選擇偏細的手寫風文字，展現隨興的時尚氣息。

● FONT

標題	:	Beloved Script / Bold
副標題	:	DIN Condensed / Light
標語	:	源ノ明朝 / SemiBold

● COLOR

| | RGB | 222/114/15 |
| | RGB | 95/110/88 |

GOAL! 完成！

儘管主打花卉照片，
卻不會過於繁雜，
成功勾勒出俐落時尚感。

很適合品牌形象的塑造！

介紹頁面的製作方法

SNS已經是廣泛年齡層都會在日常使用的社交工具，在商場上同樣具有重要地位。
懂得善用SNS的介紹頁面傳達營運概念，將有助於拓展粉絲族群並提升品牌形象。
這裡要介紹幾個很適合介紹頁面的設計點子。

TYPE 1 色彩不同，版型一致

要讓拍出來的照片色調一致是很困難的……，
這時只要整合排版，就能夠擁有一致感！

背景色調要與照片相同！

標題字型一致，就能夠塑造出統一感！

POINT 1
標題在上、編碼在下的配置法，看起來就像雜誌封面。

POINT 2
標題使用手寫風字型，演繹出隨興的清新氣息。

POINT 3
依照片選擇背景色塊的色彩，使兩者交織出完整的視覺效果。

POINT 4
要素集中在中央，使整個介紹頁面清爽又具一致感。

TYPE 2　九宮格圖與簡約單色

將一張照片切割成九宮格後PO文的「九宮格圖」，能夠帶來極具魄力的視覺效果，有助於留下深刻印象。

POINT 1

照片配置帶有隨機感時，想要避免畫面繁雜，建議用單色打造出簡約風格！

POINT 2

文字與裝飾也一起切割成九宮格，能使整體設計更具一體感。

TYPE 3　色調一致，版型不同

若背景色調相同，即使有許多不同的版型，依仍可維持頁面的一致感。這裡建議將顏色控制在2〜3色。

POINT 1

將照片裁切成各式各樣的形狀，增添視覺上的豐富感，營造出歡樂的氣息。

POINT 2

適度搭配僅有照片的單純PO文，避免整體畫面顯得凌亂。

POINT 3

PO文時刻意讓雙色交錯，捲動頁面時接收到的視覺效果會更有秩序感。

試著比較 **6**大構圖 吧！

這裡試著為本章介紹的範例，搭配不同的構圖，並將各款設計擺在一起，比較看看構圖會對形象與效果造成何種變化！

01 ： 黃金比例

沿著黃金比例的指引線，將LOGO與文字資訊整合在左側，右側則使用大面積照片強化形象。

02 ： 三分法

由上至下切割成三等份，上下兩個區塊配置照片、中央則為LOGO，形成能夠確實展現LOGO的設計。

03 ： 對角線

原始範例（P.080）

沿著對角線擺放LOGO，並適度裁切照片，有效表現出遼闊感。

04 ： 中央

按照中央構圖將LOGO配置在正中間，既維持了照片氛圍，又足以強調LOGO。

05 ： 對稱

照片主角安排在中央，文字則搭配在左右兩側，以打造出對稱的視覺效果。下方中央的LOGO，則賦予其安定感。

06 ： 三角

將標語大膽安排在三角形內，散發出帶有野性的玩心。

03

NAME CARD

名片是商場上不可或缺的工具。
初次見面時的第一印象非常重要,
而名片也是塑造第一印象的重要角色。
本章要介紹的,
就是易讀且能夠帶來良好印象的名片設計法。

THEMA
建設公司的名片

除了基本資訊外還會配置公司理念等的名片,資訊量相當大,所以用黃金比例切割區塊,完成俐落整齊的設計!

STEP 1 | 布局

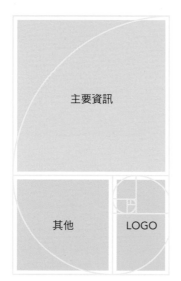

主要資訊

其他　　　LOGO

採用的是基本名片尺寸,版面選擇縱向黃金比例,接著按照姓名與聯絡方式等主要資訊、其他資訊、LOGO 區分成三大區塊。

資訊
- 主要資訊
- 其他資訊
- LOGO

STEP 2 | 排版

株式会社 QIMAT
デザイン部 課長
小野田　征
MASASHI ONODA
〒330-001X
東京都都島区笹原中町 2-5-1
前島ビルヂング 3F
TEL　03-4033-55XX
MAIL　onod●@qimat.co.jp

くらしの中に、
デザインを。
http://qim●t.com

QIMAT

切割好區塊後,就可分別配置資訊。

素材
- 文字
- LOGO

STEP 3 | 設計　　　　☑字型　☑配色　☑裝飾

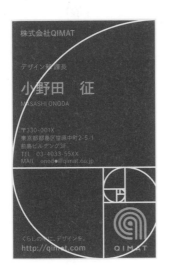

先調整出均衡的文字尺寸與粗細後，藉由適度留白為資訊劃分出界線。

Point!

只有文字的簡約名片，就大膽運用企業形象色彩，打造出視覺焦點。

● FONT

資訊　｜　DNP 秀英角ゴシック金 Std / B

● COLOR

CMYK　70/60/60/10

CMYK　0/32/73/0

GOAL!　完成！　‖　即使是資訊量較多的名片，
也能夠實現簡約且井然有序的設計！

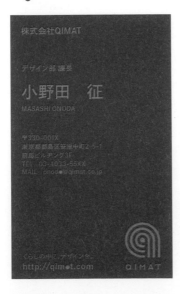

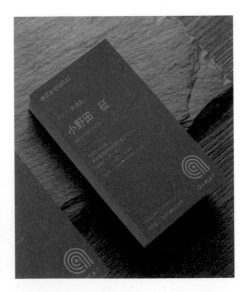

藝廊的名片

這裡的設計目標,是兼顧資訊易讀性與寬闊留白。用兩個黃金比例整頓資訊,就能夠靈活調整留白的均衡度。

STEP 1 | 布局

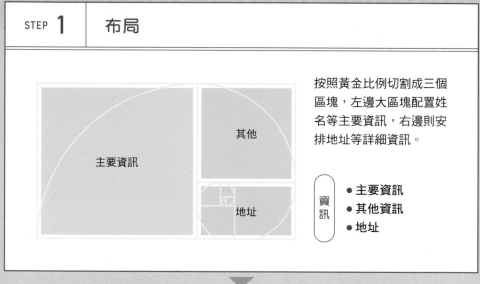

按照黃金比例切割成三個區塊,左邊大區塊配置姓名等主要資訊,右邊則安排地址等詳細資訊。

資訊
- 主要資訊
- 其他資訊
- 地址

STEP 2 | 排版

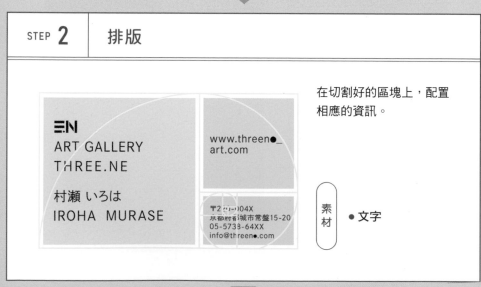

在切割好的區塊上,配置相應的資訊。

素材
- 文字

STEP **3**	設計	☑字型 ☑配色 ☑裝飾

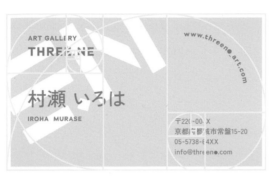

在左邊區塊加碼一個黃金比例以調整留白。

Point!

可在名片背面設置 LOGO，並用排列成弧線的文字當裝飾，以打造出視覺焦點。

• **FONT**

資訊 ┊ Zen Kaku Gothic New / Medium

• **COLOR**

CMYK　10/10/0/0
CMYK　0/0/25/0
CMYK　20/45/0/0

GOAL!　完成！ ‖ 簡約中帶有均衡清新的名片完成！

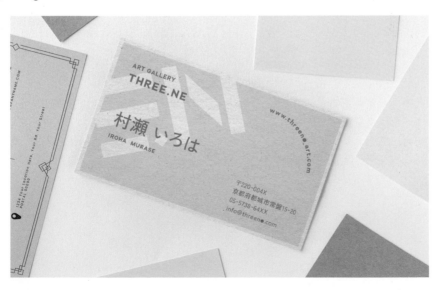

THEMA

攝影師的名片

想配置大量的詳細資訊與插圖！這時就用三分法切割版面，打造出易讀又極具安定感的設計吧。

| STEP **1** | 布局 |

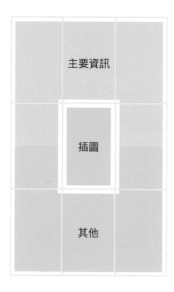

主要資訊

插圖

其他

將插圖規劃在正中央，周邊區塊則配置文字資訊。姓名等主要資訊在上，其他資訊在下，藉此提高視認性與可讀性。

資訊
- 主要資訊
- 其他資訊
- 插圖

| STEP **2** | 排版 |

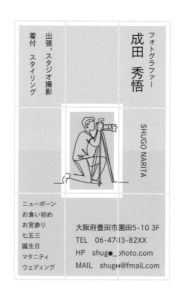

フォトグラファー
成田 秀悟

出張、スタジオ撮影
着付 スタイリング

SHUGO NARITA

ニューボーン
お食い初め
お宮参り
七五三
誕生日
マタニティ
ウェディング

大阪府豊田市園田5-10 3F
TEL 06-4783-82XX
HP shug●_photo.com
MAIL shugo@fmail.com

無論是同時使用直書與橫書，還是橫跨兩個區塊都 OK。文字量較大的部分排列在下方，使重心保持在下，達到穩定的視覺效果。

素材
- 文字
- 插圖

STEP **3**	設計	☑字型 ☑配色 ☑裝飾

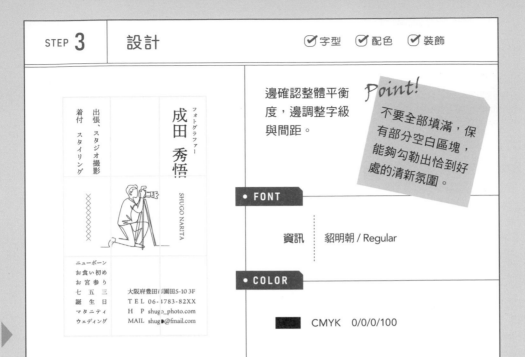

邊確認整體平衡度，邊調整字級與間距。

● **FONT**

資訊 ┊ 貂明朝 / Regular

● **COLOR**

CMYK　0/0/0/100

GOAL!

完成！

儘管充滿各種資訊，只要按照格線配置，就能發揮安定感，同時可以感受到清新的氣息。

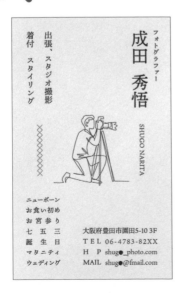

THEMA

時裝企業的名片

使用巨大LOGO打造視覺衝擊力的設計,並藉著將要素收攏在井井有條的區塊中,整頓出清爽簡潔的效果。

STEP 1 | 布局

以巨大 LOGO 打造視覺衝擊力。先用橫線切割成三大區塊,上下皆配置 LOGO,文字資訊則集中在中央。

資訊
- **主要資訊**
- LOGO

STEP 2 | 排版

在各區塊概略配置文字資訊與 LOGO。

素材
- **文字**
- LOGO

| STEP **3** | 設計 | ☑字型　☑配色　☑裝飾 |

上下 LOGO 都超出版面，勾勒出玩心的同時，賦予中央資訊更寬裕的留白。

Point!

有要素超出版面的時候，關鍵在維持文字內容能辨認的程度。

● **FONT**

資訊 ┊ Zen Kaku Gothic New / Medium・Bold

● **COLOR**

CMYK　48/55/70/0
CMYK　0/0/88/19

完成！ ‖ 儘管充滿了衝擊力，卻透過有條理的分區，確保了資訊的可讀性！

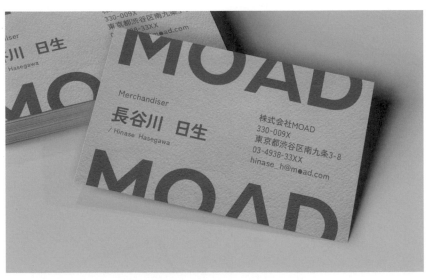

THEMA

美妝店的名片

用對稱構圖編配要素與色彩，即使資訊量很少，也不會造成過度的留白，反而能夠呈現恰到好處的視覺效果。

| STEP **1** | 布局 |

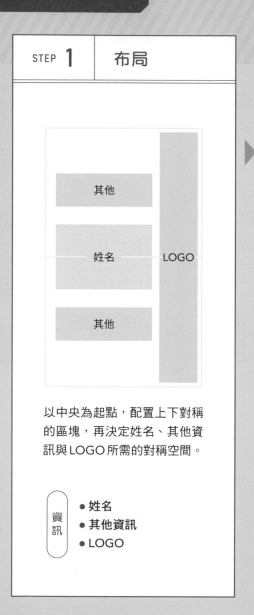

以中央為起點，配置上下對稱的區塊，再決定姓名、其他資訊與 LOGO 所需的對稱空間。

資訊
- 姓名
- 其他資訊
- LOGO

| STEP **2** | 排版 |

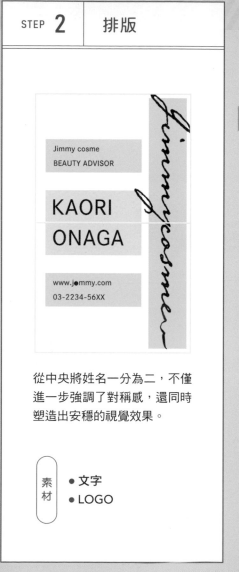

從中央將姓名一分為二，不僅進一步強調了對稱感，還同時塑造出安穩的視覺效果。

素材
- 文字
- LOGO

| STEP **3** | 設計 | ☑字型　☑配色　☑裝飾 |

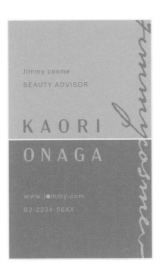

以中心為界，分別使用兩個不同的色調，在襯托對稱感之餘演繹時尚氣息。

Point!

藉由文字粗細有些微強弱變化的歐文字型，展現充滿女人味的形象。

● **FONT**

| 姓名 | Acme Gothic / Regular |
| 其他 | Acumin Pro / Regular |

● **COLOR**

| | CMYK　0/26/17/0 |
| | CMYK　21/46/37/0 |

GOAL!

完成！　即使名片的內容量偏少，
仍透過對稱構圖有效避免清寂感！

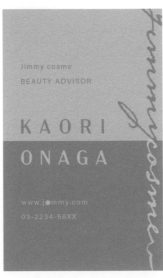

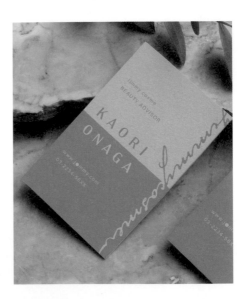

甜點師傅的名片

用對稱構圖營造出誠懇形象,再以配色與裝飾演繹出俏麗可愛感。這裡的關鍵在於讓人聯想到奶油與海綿蛋糕的甜美配色。

STEP 1 | 布局

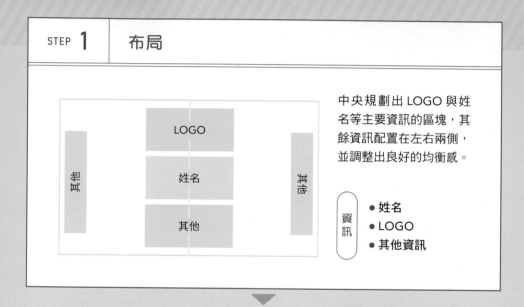

LOGO

姓名

其他

其他

其他

中央規劃出 LOGO 與姓名等主要資訊的區塊,其餘資訊配置在左右兩側,並調整出良好的均衡感。

資訊
- 姓名
- LOGO
- 其他資訊

STEP 2 | 排版

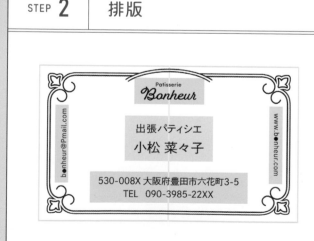

Patisserie
Bonheur

出張パティシエ
小松 菜々子

bonheur@Pmail.com

www.bonheur.com

530-008X 大阪府豊田市六花町3-5
TEL 090-3985-22XX

用猶如甜點店招牌的邊框環繞資訊,映襯出紮實的形象。

素材
- 文字
- LOGO
- 邊框

| STEP **3** | 設計 | ☑字型　☑配色　☑裝飾 |

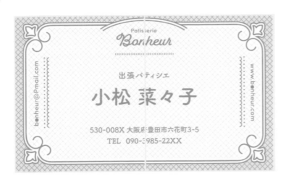

使用讓人聯想到奶油與海綿蛋糕的配色，文字則以圓黑體塑造甜美柔軟的形象，兩者相得益彰。

Point!

由於是對比度偏低的配色，所以搭配了較寬的留白，提高文字的可讀性。

● **FONT**

| 姓名 | FOT-筑紫B丸ゴシック Std / B |
| 網址與信箱 | Sofia Pro Soft / Medium |

● **COLOR**

| ■ | CMYK | 24/40/50/0 |
| □ | CMYK | 0/0/0/0 |

GOAL!　完成！　‖　甜美可愛中又散發誠懇，是非常適合甜點師傅的名片！

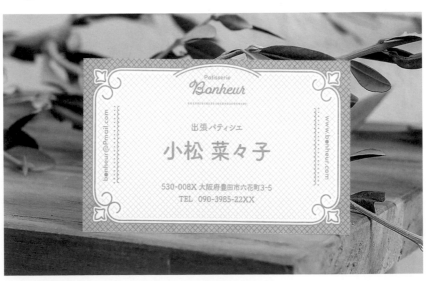

THEMA

建築事務所的名片

為容易顯得生硬的商務風格，添加少許動態要素，就能夠打造出更上一層樓的格調。

STEP 1 | 布局

LOGO

姓名

其他

按照對角線切割成三個區塊。

資訊
- 姓名
- 其他資訊
- LOGO

STEP 2 | 排版

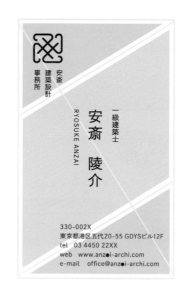

安斎建築設計事務所

一級建築士
安斎 陵介
RYOSUKE ANZAI

330-002X
東京都港区五代20-55 GDYSビル12F
tel 03 4450 22XX
web www.anzai-archi.com
e-mail office@anzai-archi.com

按照分配好的區塊，概略配置好 LOGO 與文字。

素材
- 文字
- LOGO

STEP 3 ｜ 設計

☑字型　☑配色　☑裝飾

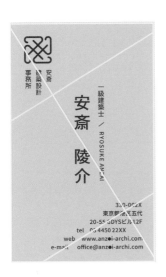

將右下資訊開頭皆
排成斜線，醞釀動
態氛圍，與 LOGO
呈對角線關係，交
織良好平衡感。

Point!
即使帶有斜度，只
要按指引線配置，
就能呈現優美視覺
效果，不顯散亂。

● FONT

姓名	平成角ゴシック Std / W5
其他	源ノ角ゴシック / Medium

● COLOR

	CMYK	4/0/2/15
	CMYK	0/0/0/100

GOAL! 　完成！ ‖ 成功在有條不紊的誠懇形象中，
增添少許動態玩心！

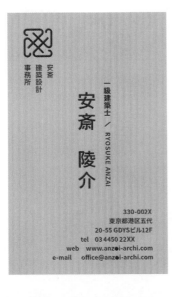

美容院的名片

善用對角線的斜線，藉由充滿節奏感的動態，勾勒出強勁的視覺衝擊力！想打造獨樹一格的名片時，就非常推薦使用這樣的設計手法。

STEP 1 | 布局

右上的對角線交叉點，用來配置這次設計重點——姓名，其他資訊則沿著斜線安排在邊端。

資訊
- 姓名
- LOGO
- 其他資訊

STEP 2 | 排版

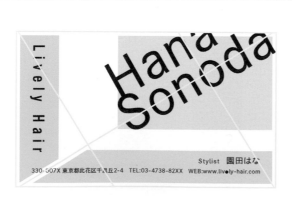

按照區塊劃分概略擺上文字與 LOGO，並賦予姓名與對角線相同的斜度，以呈現動態感。

素材
- 文字
- LOGO

STEP **3**	設計	☑字型 ☑配色 ☑裝飾

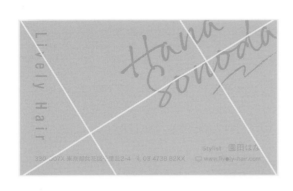

搭配洋溢著躍動感的排版，選用散發雀躍氣息的個性配色與字型。

Point!

手寫風的文字為帶有動感的設計作品，增添輕快的流動。

● **FONT**

姓名 ┊ Rollerscript / Smooth
其他 ┊ FOT-セザンヌ ProN / M

● **COLOR**

	CMYK　0/24/25/0
	CMYK　75/0/75/0

完成！ ‖ 光是按照對角線的角度配置姓名，就成功造就如此明顯的動感！

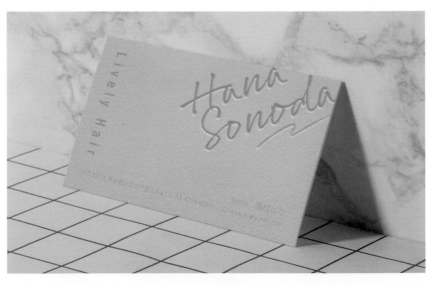

THEMA

插畫家的名片

大量使用插畫素材的同時，也要俐落呈現姓名與其他資訊！這時請試著將所有要素都配置在三角形當中吧！

STEP **1**	布局

將三角形切割成三個區塊，最重要的筆名配置在頂端，範圍最廣的底端則放置插畫，最後將其他資訊安排在中央。

資訊
- 筆名
- 其他資訊
- 插圖

STEP **2**	排版

筆名採用直書，以兼顧版面平衡與視線誘導。

素材
- 文字
- 插圖

| STEP **3** | 設計 | ☑字型　☑配色　☑裝飾 |

按照插圖風格，為筆名選擇較可愛的字型，其他資訊則統一使用較常見的字型。

● FONT

筆名	AB-kikori / Regular
頭銜	DNP 秀英丸ゴシック Std / L
其他	Sofia Pro Soft / Medium・Light

● COLOR

	CMYK	0/0/0/80
	CMYK	44/0/45/0
	CMYK	18/24/37/0
	CMYK	0/26/21/0

完成！　‖　成功打造出直接展現插畫世界觀的個性名片！

設計事務所的名片

保有簡約形象的同時，藉由LOGO的裝飾稍微增添躍動感。善用等邊三角形的頂點，即可打造出巧妙的平衡感。

| STEP **1** | 布局 |

將主要資訊的區塊配置在左下，上方則切割成傾斜的三角形，並將拆解開的公司 LOGO 分別安排在頂點上。

資訊
- **主要資訊**
- LOGO

| STEP **2** | 排版 |

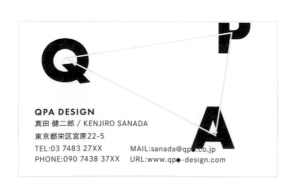

使三角形的頂點剛好落在LOGO 文字的中心。

素材
- **文字**
- LOGO

| STEP **3** | 設計 | ☑字型　☑配色　☑裝飾 |

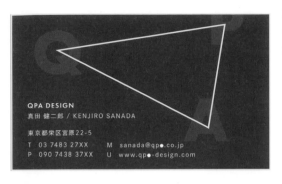

為了顧及主要資訊的易讀性，適度調整 LOGO 色相，使其得以融入背景。

Point!

效果會隨著三角形的角度而異，各位不妨多方嘗試排列。

● **FONT**

資訊 ┊ DNP 秀英角ゴシック銀 Std / M

● **COLOR**

■	CMYK	75/75/75/0
■	CMYK	62/62/62/10
□	CMYK	0/0/0/0

GOAL!

完成！ ‖ 散布各處的 LOGO，成為恰到好處的視覺焦點，勾勒出簡約有型的名片！

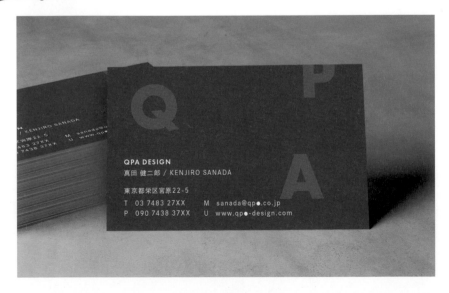

THEMA

鮮魚店店長的名片

使用中央構圖，在名片中央配置吸睛插圖，以擄獲人們的視線，藉此打造出一眼就能看出行業的明快設計！

STEP **1** 布局

LOGO

姓名

插圖

其他

中央圓形區塊配置插圖，其他資訊則沿著軸線縱向排列。

資訊
- **主要資訊**
- **其他資訊**
- **插畫**
- **LOGO**

STEP **2** 排版

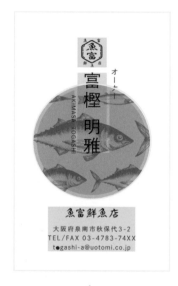

魚富鮮魚店
大阪府泉南市秋保代3-2
TEL/FAX 03-4783-74XX
t●gashi-a@uotomi.co.jp

刻意使姓名稍微超出能夠集中視線的中央插圖，使視線能夠自然流往姓名。

素材
- **文字**
- **插圖**
- **LOGO**

| STEP **3** | 設計 | ☑字型 ☑配色 ☑裝飾 |

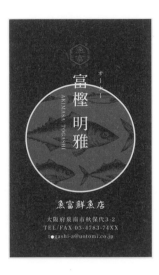

配色的重點在於姓名的易讀性，同時也要避免背景過於沉重。

Point!

深藍色＋金色＋明朝體＝最經典的優質和風搭配組合。

● **FONT**

| 資訊 | DNP 秀英四号かな Std / M |

● **COLOR**

■	CMYK	95/75/45/10
■	CMYK	41/49/80/18
□	CMYK	0/0/0/0

GOAL!

完成！ ‖ 成功打造出可將視線凝聚於插圖，同時也顧及資訊易讀性的名片！

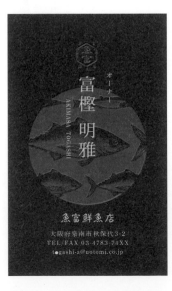

CHAPTER 3

名片 | **12**

中央

THEMA

咖啡吧的名片

中央配置大尺寸似顏繪的休閒風名片。中央構圖可以說是最適合正方形名片的構圖。

STEP **1** | 布局

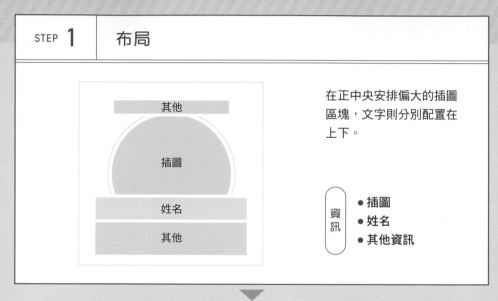

在正中央安排偏大的插圖區塊,文字則分別配置在上下。

資訊
- 插圖
- 姓名
- 其他資訊

STEP **2** | 排版

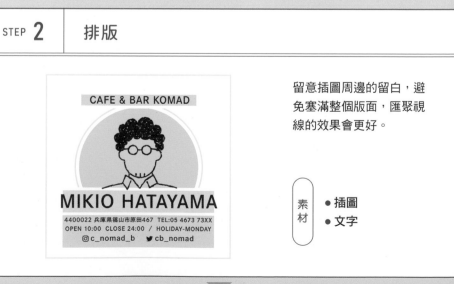

CAFE & BAR KOMAD

MIKIO HATAYAMA

4400022 兵庫県篠山市原田467　TEL:05 4673 73XX
OPEN 10:00　CLOSE 24:00　/　HOLIDAY-MONDAY
c_nomad_b　cb_nomad

留意插圖周邊的留白,避免塞滿整個版面,匯聚視線的效果會更好。

素材
- 插圖
- 文字

| STEP **3** | 設計 | ☑字型　☑配色　☑裝飾 |

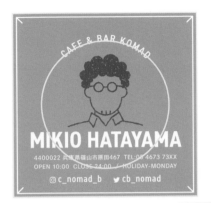

按照中央構圖將文字設計成拱型,適度搭配這類帶有曲線的要素,有助於提升親切感。

Point!

偏細的黑體非常適合營造冷冽休閒風。

● **FONT**

姓名	DIN 2014 Narrow / Bold
店名	DIN 2014 Narrow / Demi
其他	DNP 秀英角ゴシック銀 Std / B

● **COLOR**

	CMYK	48/37/37/38
	CMYK	20/15/15/16
	CMYK	0/0/0/0

GOAL!

完成!

插圖、資訊與留白共同交織出恰到好處的平衡感,勾勒出帶有安定感的設計。

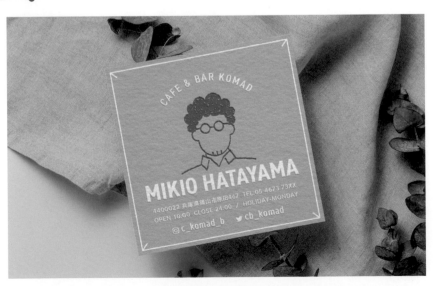

依目的使用相應的構圖！
賦予動態感的設計方法

想表現出氣勢或躍動感的時候，建議選擇三角形或對角線等帶有斜線的構圖。無論是以文字為主還是以照片為主，都很適合這種設計法。此外，適度調整構圖的方向或用法，就能夠帶來更豐富的表現。

TYPE 1

使用「三角形」的排版
藉倒三角形塑造跳出來的躍動感！

設計關鍵

POINT 1 放大重要資訊，縮小其他資訊，藉此提高文字跳躍力就會令人印象深刻！

POINT 2 以構圖為基礎，搭配跳出般的效果，即可讓畫面充滿躍動感。

POINT 3 普普風的歡樂配色，能夠使畫面更加熱鬧。

FONT　標題｜AB-kokoro_no3 / Regular
　　　　　其他｜M+ 1p / Bold

COLOR
　CMYK　60/0/20/0
　CMYK　0/0/65/0
　CMYK　0/57/29/0

LAYOUT SAMPLE

• 賦予設計大膽氛圍或動態感的訣竅 •

☑ 提高文字跳躍力，以打造層次感！

☑ 想強調的部分就賦予其明顯的傾斜！

☑ 使用明度與彩度差異都很清晰的配色！

TYPE
2

使用「對角線」的排版
傾斜的標題能夠創造速度感！

設計關鍵

POINT 1 標題沿著對角線朝著右上傾斜，有效表現出速度感！

POINT 2 讓最前方跑者的腳踩在標題上，演繹出空間深度。

POINT 3 盡量縮小集中其他要素，進一步烘托標題的存在感！

FONT
標題｜DIN 2014 Narrow / Bold
其他｜Zen Kaku Gothic New / Bold・Black

COLOR
CMYK　0/100/100/15
CMYK　0/0/0/90

LAYOUT SAMPLE

這裡試著為本章介紹的範例，搭配不同的構圖，並將各款設計擺在一起，比較看看構圖會對形象與效果造成何種變化！

 01 ： 黃金比例 原始範例（P.098）

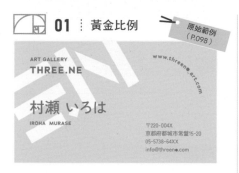

藉黃金比例保有恰到好處的平衡與留白，此外再添加少許的玩心。

 02 ： 三分法

版面橫向切割成三等分，分別配置LOGO、公司名稱與主要資訊，打造出簡約又充滿安定感的版面。

03 ： 對角線

對角線切割成上下兩區塊，上方配置資訊、下方安排LOGO，傾斜的LOGO充滿力量。

04 ： 中央

資訊集中在中央，並取一部分交織成圓形。以圖形呈現LOGO，進一步增添藝術風情。

05 ： 對稱

LOGO與資訊各占一半的版面，一邊是充滿動態感的LOGO，一邊是井然有序的資訊，藉此呼應出協調感。

06 ： 三角

藉由重心在下方的三角形塑造安定感，並將LOGO排列成圖紋以演繹玩心。

CHAPTER

04

CARD

點數卡、門票這類會交給客人的工具，
不僅要注重易懂性與形象，
使用起來的方便性也相當重要。
設計時要在考慮優先順序的情況下分類資訊，
打造出散發魅力又好用的卡片。

甜點店的店家名片

按照三角構圖大幅配置底部較寬的LOGO。在中央配置三角形，使重心落在下方，打造出帶有安定感的舒服版面。

STEP 1 | 布局

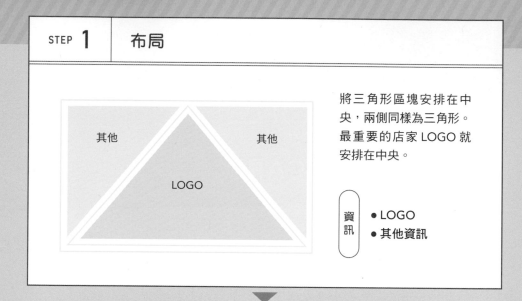

其他　　　　　　　　　　其他

LOGO

將三角形區塊安排在中央，兩側同樣為三角形。最重要的店家 LOGO 就安排在中央。

資訊
- LOGO
- 其他資訊

STEP 2 | 排版

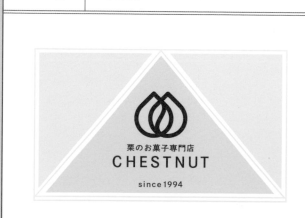

栗のお菓子専門店
CHESTNUT

since 1994

按照底部較寬的 LOGO 形狀，決定使用三角形構圖，是保持整潔秩序感的一大重點。

素材
- LOGO
- 文字

| STEP **3** | 設計 | ☑字型　☑配色　☑裝飾 |

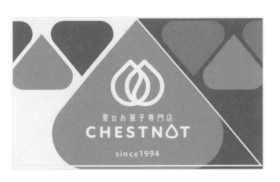

藉由圓角三角形,打造栗子般的形狀,字型也特別選擇帶有圓潤感的類型。

Point!

如同栗子般的圓角三角形散布各處,為整體版面帶來統一感!

● FONT

日期 ┆ New Atten Round / ExtraBold

● COLOR

	CMYK	28/36/40/0
	CMYK	45/58/66/1
	CMYK	31/43/61/0

GOAL!

完成! ‖ 將三角形設計得猶如栗子形狀,勾勒出散發可愛感的設計。

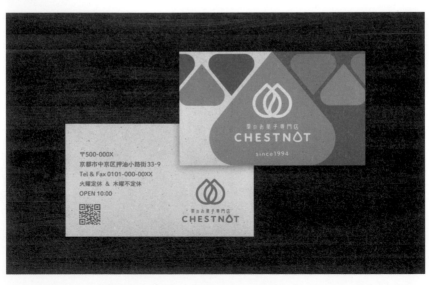

〒500-000X
京都市中京区押油小路街33-9
Tel & Fax 0101-000-00XX
火曜定休 & 木曜不定休
OPEN 10:00

CHAPTER 4

各式卡片 | 02

對稱

飯店的店家名片

運用可營造安定感與誠懇形象的對稱構圖,打造出左右對稱的設計。希望呈現認真誠懇的品牌形象時,這裡推薦的就是對稱構圖。

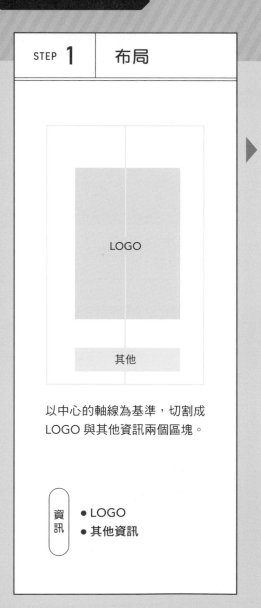

STEP 1 布局

LOGO

其他

以中心的軸線為基準,切割成 LOGO 與其他資訊兩個區塊。

資訊
● LOGO
● 其他資訊

STEP 2 排版

ANGE

GRAND HOTEL

www.coccѐinelle.cxm

將主要素材── LOGO 大幅配置在中央,網址等詳細資訊則安排在下方。

素材
● LOGO
● 文字

STEP **3**	設計	☑字型 ☑配色 ☑裝飾

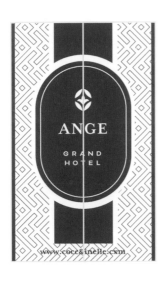

中央、兩側的純線條紋路,具有襯托中央縱線的功能,有助於勾勒出有型的形象。

Point!

統一使用木炭色,能夠彰顯對稱構圖特有的沉穩成熟風。

• FONT

其他 | Bicyclette / Bold

• COLOR

CMYK 53/50/50/42

GOAL!

完成! ‖ 留意縱線的編排,
完成簡約俐落的設計!

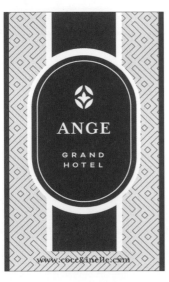

THEMA

牙科診療卡

男女老少都會使用的診療卡，最重要的就是簡單易懂，此次設計要按照對稱構圖，將重要資訊分成兩個區塊。

STEP 1 | 布局

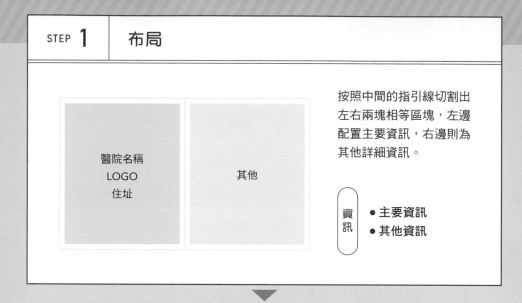

醫院名稱
LOGO
住址

其他

按照中間的指引線切割出左右兩塊相等區塊，左邊配置主要資訊，右邊則為其他詳細資訊。

資訊
● 主要資訊
● 其他資訊

STEP 2 | 排版

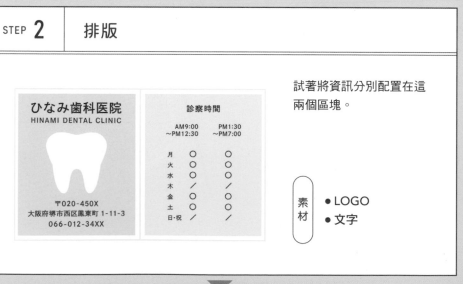

ひなみ歯科医院
HINAMI DENTAL CLINIC

〒020-450X
大阪府堺市西区鳳東町 1-11-3
066-012-34XX

診察時間

	AM9:00 ～PM12:30	PM1:30 ～PM7:00
月	○	○
火	○	○
水	○	○
木	／	／
金	○	○
土	○	○
日·祝	／	／

試著將資訊分別配置在這兩個區塊。

素材
● LOGO
● 文字

STEP **3** | 設計 ☑字型 ☑配色 ☑裝飾

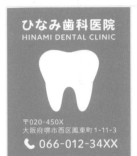

希望打造出親切溫柔的形象時，選用帶有圓潤感的字型效果會很好。

Point!

大幅配置牙齒的圖示，能讓人一眼辨認出是牙醫診所。

● **FONT**

資訊 ┊ DNP 秀英丸ゴシック Std / L・B

● **COLOR**

CMYK　76/14/44/0

GOAL!

完成！ ‖ 用單一綠色彙整形形色色的資訊，打造出洋溢著潔淨感的設計！

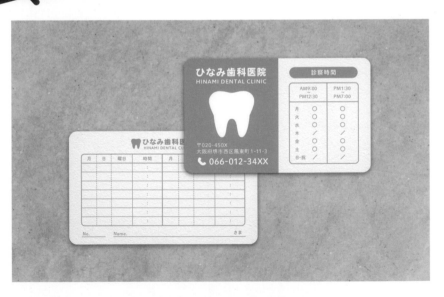

各式卡片 04

黃金比例

兒科診療卡

按照黃金比例的指引線，切割出吸睛區與資訊區，呈現出協調的平衡感。

STEP **1**	布局

弧線上方用來吸引目光，下方則配置資訊。

資訊 ● 主要資訊
　　 ● 其他資訊

STEP **2**	排版

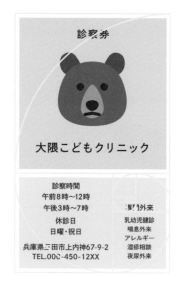

上方配置插圖與醫院名稱，其他資訊則安排在下方，並且進一步切割成兩大區塊。

素材 ● 插圖
　　 ● 文字

| STEP **3** | 設計 | ☑字型　☑配色　☑裝飾 |

診察券

おおくま
こどもクリニック

●診察時間　午前8時〜12時
　　　　　　午後3時〜7時
●休　診　日　日曜・祝日

兵庫県三田市上内神 67-9-2
TEL.000-450-12XX

専門外来
●乳幼児健診
●喘息外来
●アレルギー
●湿疹相談
●夜尿外来

在狹窄範圍內切割出多個資訊區塊時，可以善用配色進一步劃分界線。

Point!

背景選用淡粉色系，以鋪陳出溫柔親切的形象。

● **FONT**

醫院名稱	平成丸ゴシック Std / W8
診療卡	FOT-UD丸ゴ_ラージ Pr6N / DB
其他	VDL Ｖ７丸ゴシック / B・L

● **COLOR**

	CMYK	3/1/26/0
	CMYK	25/48/59/40
	CMYK	0/45/100/0

 GOAL!

完成！ ‖ 藉由動物插圖吸引目光之餘，也創造出安心且溫馨的形象。

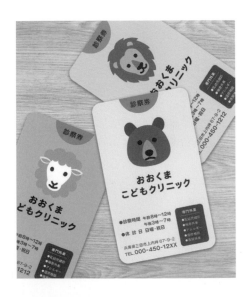

THEMA

整骨院的預約卡

即使資訊量龐大,只要按照三分法的指引線配置,就能夠形塑出俐落均衡的設計。

STEP 1 布局

資料填寫處

整骨院名稱
LOGO

其他

縱向切割成資料填寫處、主要資訊與其他資訊這三個區塊。

資訊
- 資料填寫處
- 主要資訊
- 其他資訊

STEP 2 排版

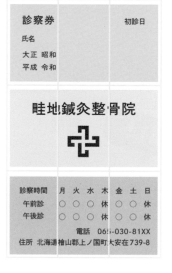

診察券　　　　　初診日
氏名
大正　昭和
平成　令和

畦地鍼灸整骨院

診察時間	月	火	水	木	金	土	日
午前診	○	○	○	休	○	○	休
午後診	○	○	○	休	○	○	休

電話　06i-030-81XX
住所　北海道檜山郡上ノ国町大安在739-8

各區塊進一步切割成三等分,並按照指引線配置 LOGO 與詳細資訊。

素材
- LOGO
- 文字

| STEP **3** | 設計 | ☑字型　☑配色　☑裝飾 |

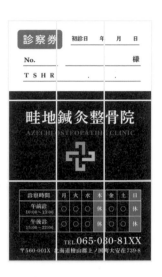

在實現預約卡機能的同時，將想傳遞的資訊切割成三等分，便能輕易讀懂內容。

Point!

以帶有鎮靜作用的藍色為主色，賦予其潔淨感與可信賴感。

● FONT

整骨院名稱	DNP 秀英橫太明朝 Std / B
預約卡	DNP 秀英角ゴシック金 Std / B
其他	Dejanire Headline / Medium

● COLOR

	CMYK	97/93/46/11
	CMYK	70/17/0/0
	CMYK	62/0/78/0

GOAL! 完成！ ‖ 即使是資訊量較多的預約卡，也能夠透過三分法打造出明確易懂的設計！

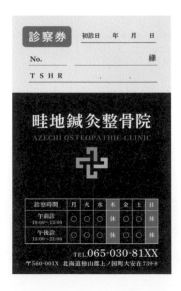

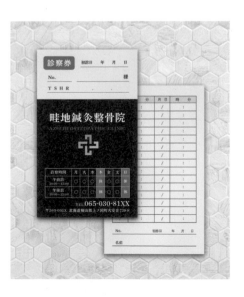

美容院的會員卡

採用視線會聚焦在中心的中央構圖,將多個要素集中在同一區塊,關鍵在於周遭盡情留白。

STEP 1 | 布局

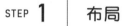

LOGO
店名

其他

按照中央構圖,將版面切割成中心的主要資訊區塊,以及位在周圍的其他資訊區塊。

資訊
- 主要資訊
- 其他資訊

STEP 2 | 排版

HAIR SALON
freesias
MEMBER'S CARD

OPEN:AM9:00-PM6:00　CLOSE:每週月曜、第3月・火曜休　TEL:012-345-67XX

配置插圖與店名等資訊,並確保其能完美收在中央圓形區塊中。

素材
- LOGO
- 文字

| STEP **3** | 設計 | ☑字型 ☑配色 ☑裝飾 |

將多種要素放進中央區塊，並且將這些要素組構成圖形。

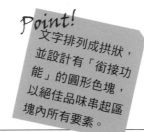

Point!
文字排列成拱狀，並設計有「銜接功能」的圓形色塊，以絕佳品味串起區塊內所有要素。

● **FONT**

| 店名 | Le Havre Rounded / Regular |
| 其他 | AdornS Serif / Regular |

● **COLOR**

| | CMYK | 0/48/55/0 |
| | CMYK | 0/0/40/0 |

完成！ ‖ 善加搭配多種不同的歐文字型，成功打造出散發時尚感的設計。

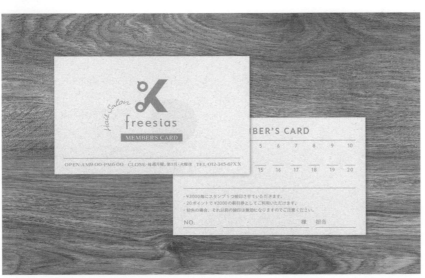

THEMA

餐飲店集點卡

按照對角線切割成兩大區塊的設計。即使版面中有大量文字，只要確實按照構圖配置，就能夠塑造出獨特且井然有序的視覺效果。

STEP 1 | 布局

將版面切割成兩個相接的三角形，並分別配置 LOGO 與店名。

資訊
- LOGO
- 主要資訊

STEP 2 | 排版

按照指引線斜向配置文字，並刻意讓部分文字超出版面，有助於將視線集中在 LOGO 處。

素材
- LOGO
- 文字

| STEP **3** | 設計 | ☑字型 ☑配色 ☑裝飾 |

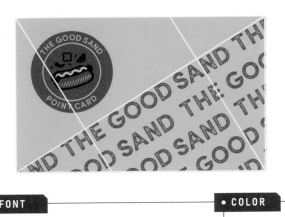

將文字設計得猶如圖章，
展現休閒隨興的形象。

Point!
使用重複文字並捨棄局部，傳達出視覺衝擊力。在決定捨棄部位時，不妨大膽一點！

● **FONT**

店名 ┊ Sofia Pro / Semi Bold · Bold

● **COLOR**

▨	CMYK	7/19/29/0
▨	CMYK	9/83/78/0
▨	CMYK	0/0/0/100

GOAL! 完成！ ‖ 斜向配置文字並捨棄局部，
勾勒出極富躍動感的設計！

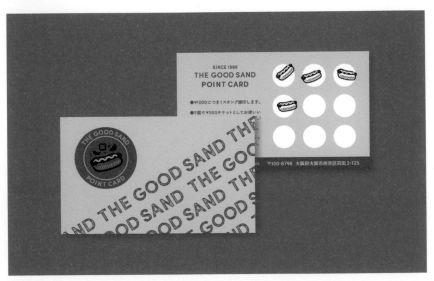

THEMA

男性沙龍集點卡

按照黃金比例彙整文字資訊,並配置大面積LOGO的基本款。

STEP 1 ┊ 布局

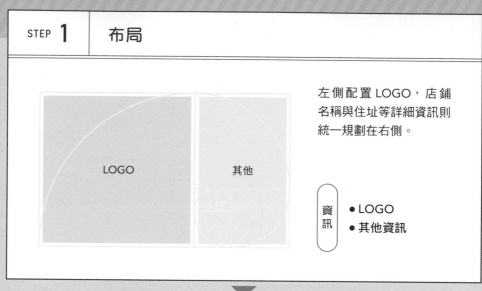

左側配置 LOGO,店鋪名稱與住址等詳細資訊則統一規劃在右側。

資訊
- LOGO
- 其他資訊

STEP 2 ┊ 排版

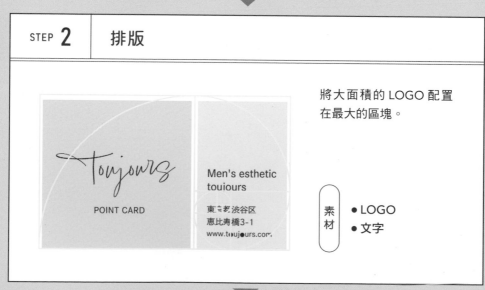

將大面積的 LOGO 配置在最大的區塊。

素材
- LOGO
- 文字

| STEP **3** | 設計 | ☑字型　☑配色　☑裝飾 |

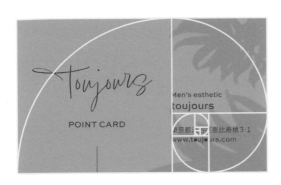

在詳細資訊的背景搭配洋溢隨意感的剪影，演繹洗鍊的成熟魅力。

Point!

統一使用暗沉的藍色調，營造男性氣息。

● **FONT**

店名　　　Sweet Sans Pro / Medium
詳細資訊　源ノ角ゴシック JP / Regular

● **COLOR**

| | CMYK | 40/20/20/0 |
| | CMYK | 71/64/61/15 |

GOAL!

完成！ ‖ 成功打造出散發成熟靜謐形象的點數卡。

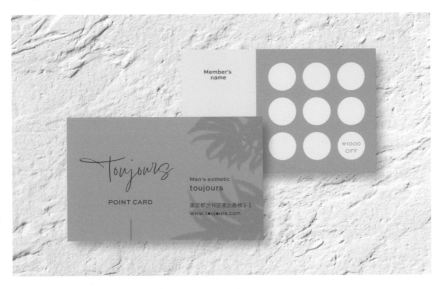

THEMA
咖啡廳優惠券

要在一張卡片中配置店鋪名稱、資訊與優惠券時，藉由三分法打造出視覺平衡感是最理想的。

STEP **1** | 布局

店名

詳細資訊

優惠券

縱向切割成三等分後，分別決定 LOGO、店鋪資訊與優惠券的區塊。

資訊
- 店名
- 詳細資訊
- 優惠券

STEP **2** | 排版

STAND CAFE
ROAST

EVERY DAY
7:00 - 18:00
TAKE OUT OK
www.r●a●t.com

COUPON
1 FREE
ESPRESSO

將文字資訊集中在中央區塊，優惠券則配置在最下方以便剪下使用。

素材
- 文字

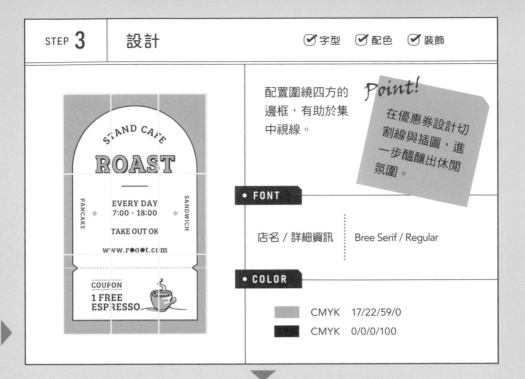

STEP 3　設計　　　☑字型　☑配色　☑裝飾

配置圍繞四方的邊框，有助於集中視線。

Point!

在優惠券設計切割線與插圖，進一步醞釀出休閒氛圍。

● **FONT**

| 店名 / 詳細資訊 | Bree Serif / Regular |

● **COLOR**

	CMYK	17/22/59/0
	CMYK	0/0/0/100

GOAL!　完成！　　成功打造出一眼可以看到 LOGO、
　　　　　　　　　　店鋪資訊與優惠券這些訴求的設計。

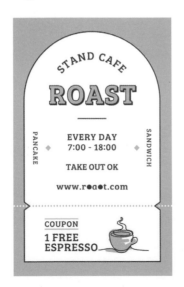

THEMA

美甲沙龍優惠券

將優惠資訊大範圍配置在中心的中央構圖。光是將重要資訊安排在中央，就成為能夠直接表達訴求的設計。

STEP **1** | 布局

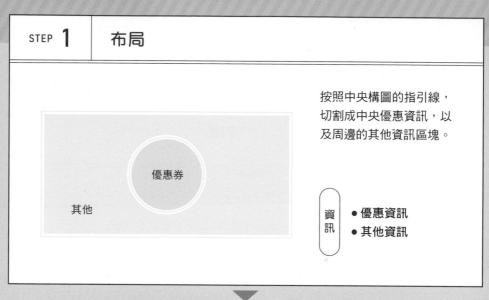

按照中央構圖的指引線，切割成中央優惠資訊，以及周邊的其他資訊區塊。

資訊
- 優惠資訊
- 其他資訊

STEP **2** | 排版

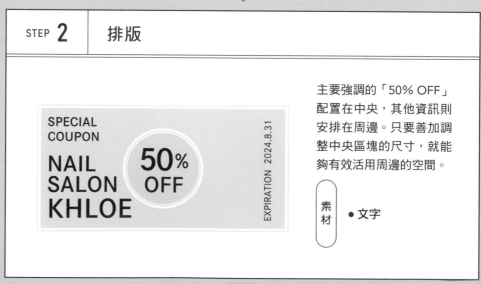

主要強調的「50% OFF」配置在中央，其他資訊則安排在周邊。只要善加調整中央區塊的尺寸，就能夠有效活用周邊的空間。

素材
- 文字

| STEP **3** | 設計 | ☑字型 ☑配色 ☑裝飾 |

將中央的「50％ OFF」打
造成視覺焦點。字型方面則
藉由襯線體與較細的字體,
勾勒出女性氛圍。

Point!

資訊量較多時,
可以透過僅在局
部色塊、框線文
字加以區分。

● **FONT**

| 店名 | Copperplate / Medium |
| 其他 | Mostra Nuova / Regular · Bold |

● **COLOR**

	CMYK 7/10/10/0
	CMYK 0/40/30/0
	CMYK 40/60/40/0

GOAL!

完成！

透過米色 ✕ 粉紅色 ✕ 圓點的組合,
詮釋成熟可愛風格。

THEMA

展覽會門票

想營造視覺衝擊力的時候，就試著按照對角線構圖，大膽安排斜向的標題與插圖吧！

STEP **1** | 布局

為圖像、標題與其他資訊劃分區塊。

資訊
- 插圖
- 標題
- 其他資訊

STEP **2** | 排版

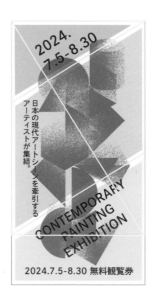

沿著對角線的指引線，斜向配置標題、展覽日期，並將詳細資訊放在其他空間。

素材
- 插圖
- 文字

STEP **3** 設計

☑ 字型　☑ 配色　☑ 裝飾

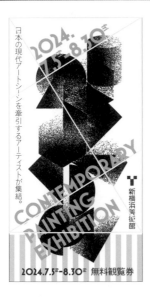

大膽疊合藝術插畫與標題，碰撞出強烈的火花，更藉由較大的文字維持視認性。

Point!

底端的線紋背景除了能夠帶來安定感，還具有凝聚視線的功能。

● FONT

標題　│ Mostra Nuova / Bold
其他　│ VDL Ｖ７ゴシック / L

● COLOR

■ CMYK　50/20/0/0
■ CMYK　0/0/0/100

 完成！

斜向配置標題，
打造出令人印象深刻的成果！

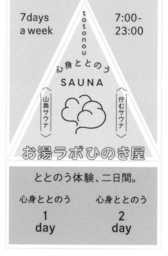

三溫暖的使用券

中央切割出三角形區塊後配置LOGO，編排LOGO與文字的時候，別忘了三角形區塊的存在。

STEP **1**	布局

資訊

LOGO

使用券

中央三角形配置 LOGO、主要資訊安排在周邊，最下方則是使用券。

資訊
- 主要資訊
- LOGO
- 使用券

STEP **2**	排版

7days
a week

totonou

7:00-
23:00

心身ととのう
SAUNA
〈山奥サウナ〉 〈佇むサウナ〉

お湯ラボひのき屋

ととのう体験、二日間。

心身ととのう
1
day

心身ととのう
2
day

將 LOGO 與文字資訊分別放進切割好的區塊中。

素材
- LOGO
- 文字

STEP **3**	設計	☑字型 ☑配色 ☑裝飾

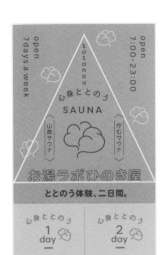

善用顏色區分出
主要資訊與使用
券區塊。

Point!

用蒸氣圖示當作
裝飾,點綴出三
溫暖的氛圍。

● **FONT**

資訊 ┄┄ 平成丸ゴシック Std / W4

● **COLOR**

CMYK 0/40/38/0
CMYK 0/18/33/0
CMYK 0/80/80/20

完成! ‖ 藉由雙色打造出
令人印象深刻又散發溫馨感的票券!

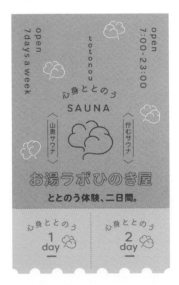

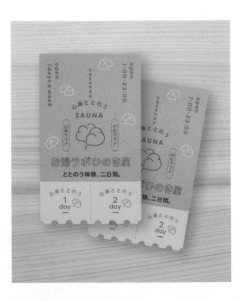

依目的使用相應的構圖！

賦予沉穩感的設計方法

三角構圖與對角線構圖，很適合講究躍動感的設計；對稱構圖與三分法構圖，則較適合追求沉穩氣息的設計。這裡要介紹的就是「沉穩設計」的排版關鍵。

TYPE 1

正統設計的王道「對稱構圖」
跳躍率要小！

設計關鍵

POINT 1 縮小跳躍率（大小落差）有助於增添沉穩形象！

POINT 2 將文字與照片統一配置在中央，且照片主角所佔面積不要太大。

POINT 3 降低整體彩度，藉由暗色調演繹出靜謐的氛圍。

FONT
標題 : Baskerville / Regular
LOGO : Behila / Regular

COLOR
CMYK 34/17/18/0
CMYK 0/0/0/0

LAYOUT SAMPLE

• 賦予沉穩感設計的訣竅 •

☑ 主角要明確，周邊也要配置留白！

☑ 縮小照片與標語的跳躍率！

☑ 使用較大眾的字型，用色不要太過華麗！

2

可計劃性留白的「三分法」
設置留白

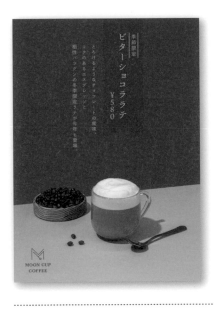

設計關鍵

POINT 1 在想強調的要素周邊配置留白，有助於引導視線。

POINT 2 使用較大眾的字型，而非設計感強烈的字型。

POINT 3 盡量僅使用主要色與強調色這兩色。

FONT
| 標題 | 貂明朝テキスト / Regular |
| LOGO | Baskerville / SemiBold |

COLOR
| | CMYK | 48/78/89/20 |
| | CMYK | 9/30/36/0 |

LAYOUT SAMPLE

這裡試著為本章介紹的範例，搭配不同的構圖，並將各款設計擺在一起，比較看看構圖會對形象與效果造成何種變化！

01 ｜ 黃金比例

在店名與LOGO之間配置留白，能夠同時保有兩者的視認性。

02 ｜ 三分法

部分要素控制在單一框格中，部分則橫跨多個框格，呈現讓人一眼能看見店名的版面。

03 ｜ 對角線

原始範例
（P.136）

切掉部分店名，將視線引導至LOGO，演繹出休閒又有朝氣的氛圍。

04 ｜ 中央

中央構圖能夠營造傳統正經的形象，是各式卡片設計的基本款。

05 ｜ 對稱

切割成兩大區塊，拓展了設計的豐富度。

06 ｜ 三角

將要素集中在右側，並共同組成三角形。

CHAPTER

05

POP

POP的功能在於吸引目光，讓人產生興趣。
因此使用POP的目的，
通常是為了以易懂的方式傳遞活動、
慶典與商品魅力等，進而引發顧客的行動。
設計時要考慮到張貼的位置，
藉此打造出能夠闖進人們視野的POP。

咖啡廳的新品POP

菜單新品的設計鐵則，就是盡量放大商品照片，並且透過視覺化的方式展現商品魅力，以勾起顧客「想吃」的念頭。

STEP **1**	布局

安排滿版的商品照片，上方配置商品名稱與說明文，下方則標示價格。

資訊
- 商品照片
- 商品名稱
- 說明文
- 價格

STEP **2**	排版

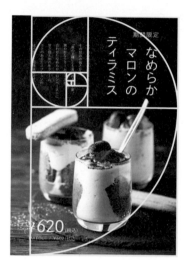

調整商品（提拉米蘇）的位置與尺寸，使其位在黃金比例下半部，文字也分別排到預計的區塊。

素材
- 商品照片
- 文字

STEP **3**	設計	☑字型 ☑配色 ☑裝飾

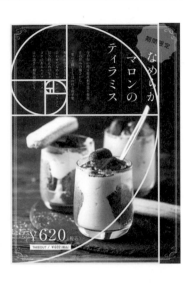

配合商品照片冷冽優雅的氛圍，標題特別選用明朝體。

Point!

藉由四角稍有裝飾的邊框，進一步打造優雅精緻的情境。

● **FONT**

資訊 / 說明文	しっぽり明朝 / Medium
其他	Zen Kaku Gothic New / Medium

● **COLOR**

⬜	CMYK	0/0/0/0
⬛	CMYK	40/50/57/30

GOAL!

完成！ ‖ 用散發高級感的優雅 POP，呈現出令人心動的美味提拉米蘇！

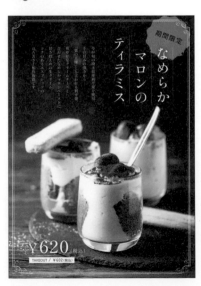
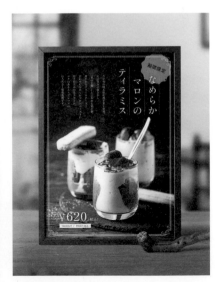

THEMA

酒類商品POP

想要獨立使用切割成方形的示意圖時，很容易不知道其他素材該怎麼分配，這時只要按照構圖的指引線配置即可。

STEP **1**	布局

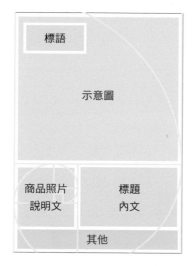

標語

示意圖

商品照片
說明文

標題
內文

其他

按寬度標出黃金比例的指引線後，依中央線條決定上下區。接著為示意圖選定較大區塊，其他資訊則配置在下方。

資訊
- 示意圖
- 標題／內文／標語
- 商品照片／說明文
- 其他

STEP **2**	排版

按照文字資訊的重要性調整尺寸，藉此顯現層次感。

素材
- 示意圖
- 商品照片
- 文字
- LOGO

| STEP **3** | 設計 | ☑字型 ☑配色 ☑裝飾 |

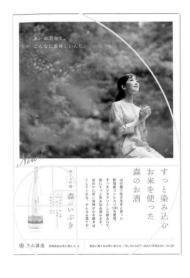

為了強化示意圖的氛圍，加以調整照片主角的位置與尺寸。

Point!
按照三分法構圖將人物安排在指引線交點上，打造出良好的平衡感。

● FONT

標題	貂明朝テキスト / Regular
內文	貂明朝テキスト / Italic
New!	American Scribe / Regular

● COLOR

	CMYK	57/16/97/0
	CMYK	0/0/0/75
	CMYK	2/43/51/0

GOAL! 完成！ ‖ 打造出示意圖、商品照片與文字比例均衡又井然有序的 POP ！

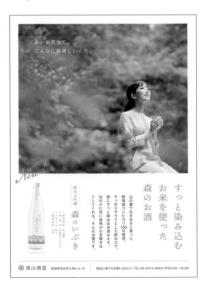

THEMA

義大利麵菜單POP

設計菜單時常運用去背照片，這裡要使用去背照片搭配簡短標語，打造出直觀的設計。

STEP 1 ┃ 布局

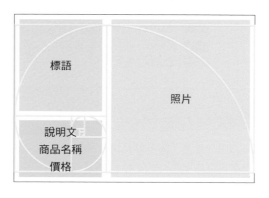

按照寬度標出黃金比例的指引線後，依中央線條決定上下分區。右側的大面積區塊配置商品照片，其他要素均收攏在左側。

資訊
- 商品照片
- 標語
- 說明文
- 商品名稱／價格

STEP 2 ┃ 排版

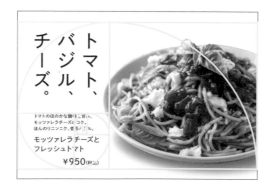

簡短的標語大面積配置在左上，去背的料理照片同樣安排較大的範圍。

素材
- 商品照片
- 文字

| STEP **3** | 設計 | ☑字型 ☑配色 ☑裝飾 |

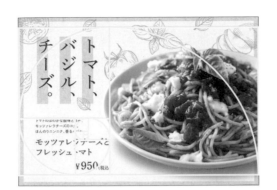

在背景放入插圖以強化形象，採用低調用色，避免與照片互相干擾。

Point!

家庭風的義式料理，非常適合搭配牛皮紙＋純線條的插圖。

●FONT

| 標語 | DNP 秀英明朝 Pr6N / M |
| 說明文 | Zen Kaku Gothic New / Regular |

● COLOR

| | CMYK 22/26/30/22 |
| | CMYK 0/0/0/100 |

GOAL! 完成！ ‖ 藉由讓人一眼就會注意到的鮮豔義大利麵照片，呈現能夠直覺感受到料理特色的菜單！

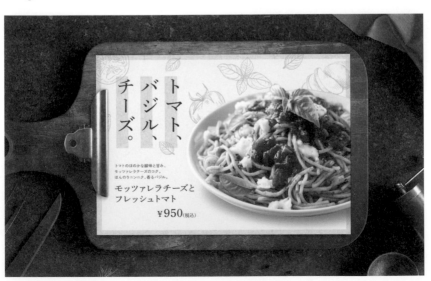

POP | 04

三分法

運動教室課程說明POP

這次的設計主題要介紹三項課程,使用了三分法構圖,將三個相同的設計並排,並藉由色彩做出個別差異。

STEP **1** | 布局

照片	照片	照片
課程名稱	課程名稱	課程名稱
課程說明	課程說明	課程說明

由上而下切割成三個區塊,分別配置照片、課程名稱與課程說明。

資訊

- 人物照片
- 課程名稱
- 課程說明

STEP **2** | 排版

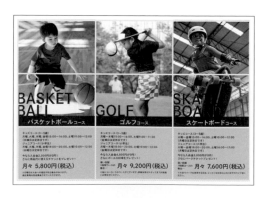

將照片與文字素材皆置入版面。

素材

- 人物照片
- 文字

| STEP **3** | 設 計 | ☑字型　☑配色　☑裝飾 |

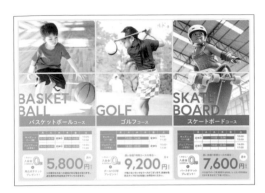

按照課程選用不同色彩，
照片也修成其色調。

Point!

將說明文章製成
表格，並放大價
格等重要資訊以
增加易讀性。

● FONT

| 運動名稱 | ┊ | Europa / Bold |
| 課程名稱 / 說明 | ┊ | DNP 秀英丸ゴシック Std / B |

● COLOR

	CMYK	68/0/40/0
	CMYK	0/36/100/0
	CMYK	14/64/0/0

GOAL!　完 成 ！ ‖ 一眼即可看出課程種類與價格，
成功打造出內容易懂的 POP ！

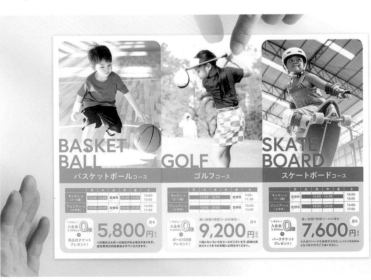

THEMA
自助餐店POP

將標題配置在中央,並在周圍編排環繞文字的照片
——這裡當然可以運用中央構圖,但是選擇三分法
構圖會較為均衡且帶有安定感。

STEP **1** | 布局

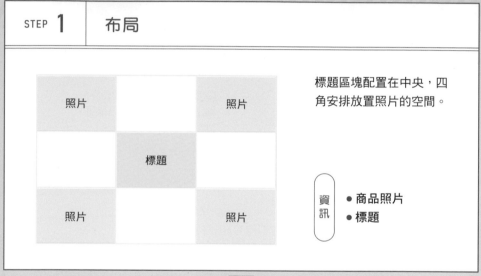

標題區塊配置在中央,四
角安排放置照片的空間。

資訊
- 商品照片
- 標題

STEP **2** | 排版

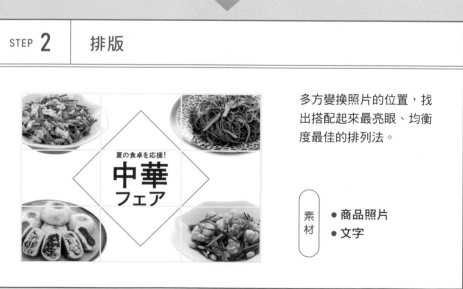

多方變換照片的位置,找
出搭配起來最亮眼、均衡
度最佳的排列法。

素材
- 商品照片
- 文字

| STEP **3** | 設計 | ☑字型　☑配色　☑裝飾 |

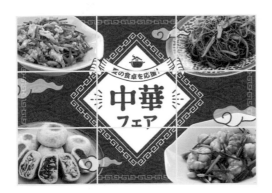

施以符合料理風格的背景
與裝飾。

Point!

照片稍微傾斜，
可以賦予畫面躍
動感，大幅提升
歡樂氣息！

● **FONT**

| 標題 | AB-yurumin / Regular |
| 標語 | Rounded M+ 2p / Bold |

● **COLOR**

| ◼ | CMYK | 19/92/92/0 |
| ☐ | CMYK | 0/0/0/0 |

GOAL!　完成！　‖　為有條有理的版面，適度配置稍微歪斜的
裝飾與照片等，散發出恰到好處的玩心！

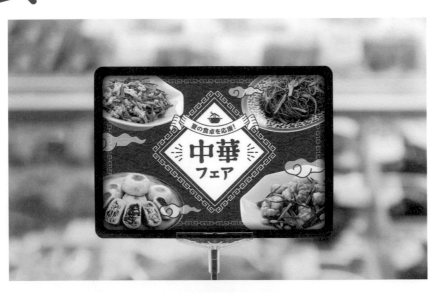

POP 06

三分法

THEMA

化妝水的新品POP

不知道該怎麼分配照片與文字比例時，就採用三分
法構圖，並以2：1的比例配置，即可打造出良好
的版面。

| STEP **1** | 布局 |

首先將版面切割成2：1，上
方規劃為示意圖與標語，下方
則為商品說明。

資訊
- 示意圖
- 標語
- 商品說明

| STEP **2** | 排版 |

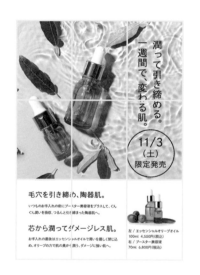

安排示意圖的時候，將商品配
置在交點上，即可打造出良好
的均衡感。

素材
- 示意圖
- 商品照片
- 文字

| STEP **3** | 設計 | ☑ 字型　☑ 配色　☑ 裝飾 |

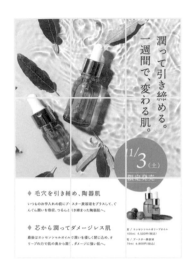

配置在標語下方的日期稍微往旁邊錯開，能達到吸引目光的效果，同時避免版面流於單調。

Point!

使用從照片取出的顏色，能在避免干擾示意圖的情況下達成一體感。

● FONT

標語	貂明朝テキスト / Regular
日期	貂明朝テキスト / Italic
說明文	DNP 秀英角ゴシック銀 Std / M

● COLOR

	CMYK	8/43/60/0
	CMYK	43/20/43/0
	CMYK	0/0/0/85

GOAL!

完成！

示意圖與商品資訊取得良好平衡，成功打造出清爽有序的 POP。

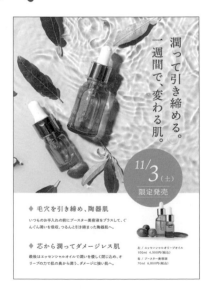

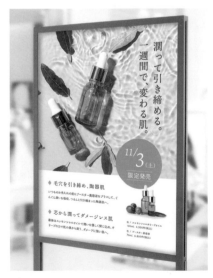

洗髮精的商品POP

希望快速呈現相似商品的差異時,建議使用對稱構圖,並採用左右相對的配置方式,如此一來就能達到相當直觀的設計。

STEP **1**　布局

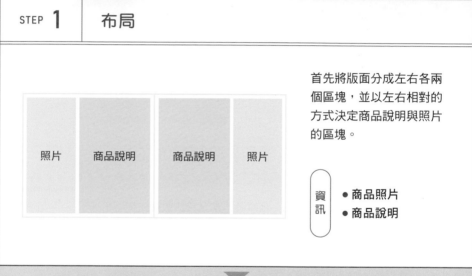

首先將版面分成左右各兩個區塊,並以左右相對的方式決定商品說明與照片的區塊。

資訊
- 商品照片
- 商品說明

STEP **2**　排版

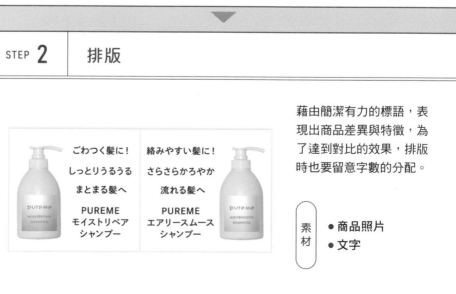

藉由簡潔有力的標語,表現出商品差異與特徵,為了達到對比的效果,排版時也要留意字數的分配。

素材
- 商品照片
- 文字

| STEP **3** | 設計 | ☑字型 ☑配色 ☑裝飾 |

放大標語特別能看出對比
的部分,也成為帶有層次
感的設計。

Point!

背景色善用商品
的色彩,能進一
步強調對比感。

● **FONT**

文字 ┊ 平成角ゴシック Std / W7

● **COLOR**

■	CMYK	17/33/0/0
■	CMYK	43/0/30/0
□	CMYK	0/0/0/0

GOAL!

完成! ‖ 成功打造出快速展現訴求,
讓人一眼就可看出商品特徵的 POP !

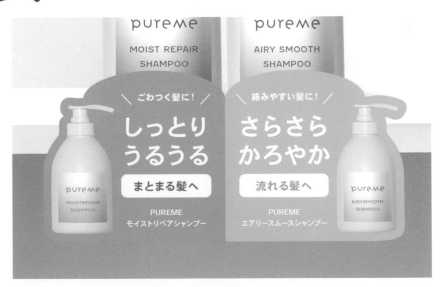

THEMA
霜淇淋新品POP

想展現同一商品的雙面性時,對稱構圖就相當方便。在中央配置大面積的商品照片,即成為極富視覺衝擊力的POP!

STEP **1** 布局

標語

商品名稱

商品說明　商品照片　商品說明

將商品名稱與照片安排在中央,再以圍繞這個區塊的方式配置其他文字。

資訊
- **文字**
- **商品名稱**
- **商品資訊**

STEP **2** 排版

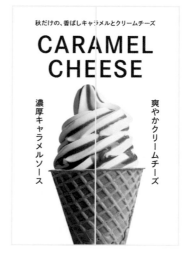

秋だけの、香ばしキャラメルとクリームチーズ

CARAMEL CHEESE

濃厚キャラメルソース　　爽やかクリームチーズ

使用去背照片時,大面積配置就不會有過多的背景要素,有助於提升商品的注目程度。

素材
- **商品照片**
- **文字**

STEP **3** | 設計 ☑字型 ☑配色 ☑裝飾

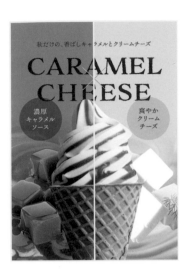

背景用色與素材
選擇都讓人聯想
到兩種口味，藉
此交織出完整的
廣告訴求。

Point!

為食品照片調整色
彩時，稍微提高對
比度，看起來會更
加鮮豔有光澤。

● FONT

商品名稱	Adorn Serif / Regular
商品說明	貂明朝テキスト / Regular

● COLOR

	CMYK	20/48/69/0
	CMYK	8/10/17/0
	CMYK	0/0/0/100

完成！ ‖ 成功創造出傳遞出商品特徵與魅力，
實現令人印象深刻的設計。

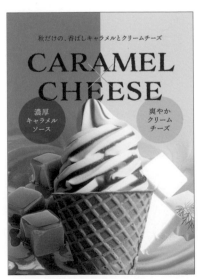

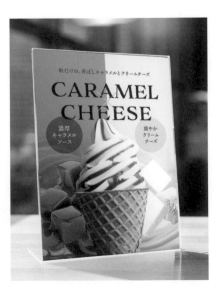

THEMA
雜貨選物店的商品陳列POP

將版面均分成兩大區塊後，分別配置文字與照片，能夠適用於各式各樣的場景。這種版面不僅能夠輕易取得均衡感，還能構築出安定感。

STEP **1** | 布局

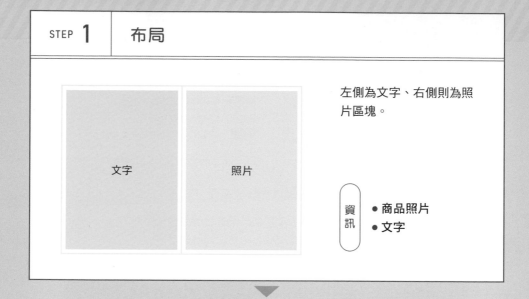

左側為文字、右側則為照片區塊。

資訊
- 商品照片
- 文字

▼

STEP **2** | 排版

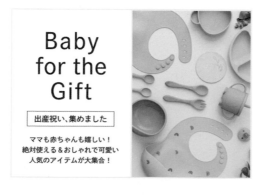

標題文字偏大，其他文字則偏小。安排在右側的照片，調整至剛好占滿整個區塊的狀態。

素材
- 商品照片
- 文字

| STEP **3** | 設計 | ☑字型 ☑配色 ☑裝飾 |

將照片裁切成窗戶形狀，並採用散發嬰兒氣息的平穩配色。

Point!

隨興的手寫風文字與插圖，能夠演繹出自然溫柔的世界觀。

● FONT

| 標題 | Verveine / Regular |
| 標語 | DNP 秀英角ゴシック金 Std / B |

● COLOR

	CMYK	30/33/33/0
	CMYK	0/0/32/0
	CMYK	0/0/0/0

GOAL! 　完成！　‖ 醞釀出自然溫柔氛圍的陳列架 POP 大功告成！

SNS的PO文活動POP

想要藉由SNS的經營促進消費者行動，建議採用對角線構圖，配置出往右上高起的字句，如此一來就能表現出活力與氣勢。

| STEP **1** | 布局 |

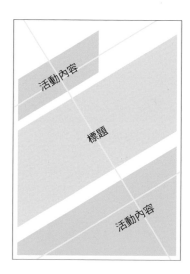

沿著斜線切割區塊，並將標題安排在中央，活動內容則位在對角線的交點上。

資訊
● 活動內容
● 標題

| STEP **2** | 排版 |

具體活動內容、招募其間等重要資訊都配置在焦點。標題採用往右上高起的編配，有助於增加活力與氣勢。

素材
● 文字

STEP **3**	設計	☑ 字型　☑ 配色　☑ 裝飾

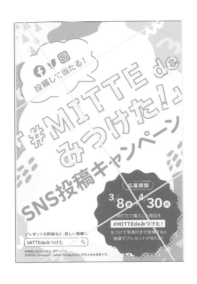

藉由文字的設計加工，襯托背景歡樂的要素，以詮釋活動特有的雀躍感。

Point!
適度用圖示代替文字，完成的設計會更加直觀！

● FONT

標題	わんぱくルイカ / 08
日期	IBM Plex Sans JP / Bold
其他	FOT-セザンヌ ProN / M

● COLOR

	CMYK	0/61/49/0
	CMYK	68/0/28/0
	CMYK	0/0/63/0
	CMYK	0/0/0/80

GOAL!

完成！

呈現出的 POP 看起來相當熱鬧，而且一眼就能夠看懂內容，讓人不由自主想參加！

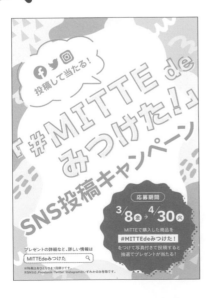

THEMA

防曬乳的商品POP

將商品配置在對角線的交點,以打造出律動感的設計。文字量較少,以商品照片為主軸的POP,就很適合這種設計法。

STEP 1 布局

這裡以互相錯開的方式運用對角線構圖──將商品照片配置在對角線交點,文字等則分別安排在上面或下面區塊。

資訊
- 商品照片
- 標語
- 商品資訊

STEP 2 排版

藉由斜度為商品照片創造飄浮感,或是透過大小差異帶來遠近感等方法,都能進一步勾勒出律動感。

素材
- 商品照片
- 文字
- LOGO

| STEP **3** | 設計 | ☑字型 ☑配色 ☑裝飾 |

採用柔美溫和的漸層，暈染出商品的可愛氣息。

Point!

標語使用手寫風格文字，有助於營造親切的現代感氛圍。

●FONT

LOGO	Chevin Pro / Medium Italic
商品說明	Arboria / Medium
標語	DNP 秀英丸ゴシック Std / L

●COLOR

	CMYK	15/15/2/0
	CMYK	3/15/3/0
	CMYK	0/5/8/0
	CMYK	0/0/0/65

GOAL! 完成！ ‖ 完美表現出商品可愛又雀躍的魅力！

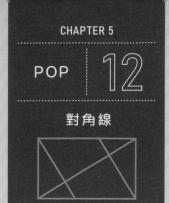

飲料新品POP

斜向配置文字的設計，能夠帶來新鮮又滿盈能量的形象，但是排版難度較高。這時請善用構圖整頓版面吧！

STEP 1 | 布局

標語

商品照片

藉由對角線構圖使要素互相錯開，左上分配給標語，右下則為商品照片。

資訊
● 商品照片
● 標語

STEP 2 | 排版

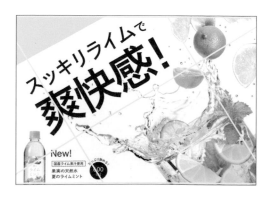

分別將文字與照片放進各自的區塊。搭配斜向的色塊，則可進一步強化版面躍動感。

素材
● 商品照片
● 文字

| STEP **3** | 設計 | ☑字型 ☑配色 ☑裝飾 |

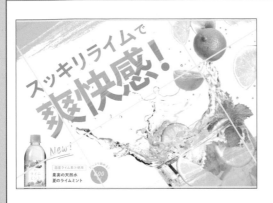

將斜向色塊置換成手繪般
的素材並加工文字，能夠
有力的強調出形象。

Point!

將主標題局部筆劃
變化色彩，打造適
度的不自然，反而
有助於吸引目光。

●FONT

標題	Ryo Gothic PlusN / B
視覺焦點	Market Pro / Regular
商品細節	DNP 秀英丸ゴシック Std / B

●COLOR

	CMYK	53/15/98/0
	CMYK	0/23/100/0
	CMYK	0/0/0/65

GOAL! 完成！ ‖ 不僅版面散發出新鮮感與動感，
標語的設計也相當亮眼！

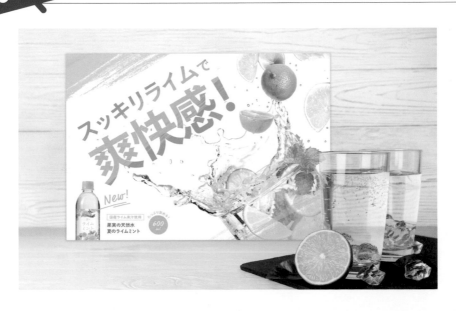

THEMA

披薩店菜單POP

將去背的商品照片配置在三角形頂點，設計出兼具平衡感與節奏感的熱鬧POP！

STEP 1 | 布局

將商品照片安排在三角形的頂點附近，接著再將文字分配在其他空白處。

資訊
- 商品照片
- 標題
- 商品資訊

STEP 2 | 排版

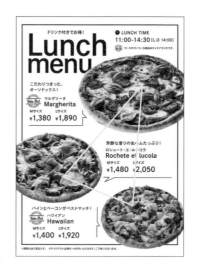

藉由照片尺寸帶來層次變化，期待感與節奏感就因應而生。

素材
- 商品照片
- 文字

| STEP **3** | 設計 | ☑字型 ☑配色 ☑裝飾 |

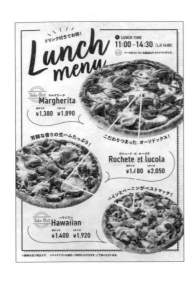

透過字型與裝飾演繹休閒氛圍，同時抑制顏色數量，避免蓋過商品照片的風采。

Point!
手繪風的對話框擁有柔和曲線，勾勒出隨興不造作的形象。

● **FONT**

標題	Turbinado / Bold Pro
商品名稱	DIN 2014 Narrow / Demi
商品說明	凸版文久見出しゴシック Std / EB

● **COLOR**

	CMYK 0/0/0/100
	CMYK 0/49/100/0
	CMYK 0/0/70/0

GOAL! 完成！ ‖ 成功創作出熱鬧的休閒風設計，鮮豔的披薩照片也相當吸引目光！

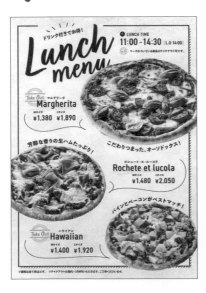

CHAPTER 5

POP | 14

三角

THEMA

THEMA

時裝特賣POP

將倒三角形的上側規劃成大面積資訊區塊,讓人一眼就能注意到,這種設計法很適合特賣宣傳等追求視覺衝擊力的設計。

STEP **1** | 布局

標題

其他

在與版面同寬的倒三角形中,切割出標題與其他資訊的區塊。

資訊
- 標題
- 其他

STEP **2** | 排版

BLACK FRIDAY
\ special /
SALE
MAX 50% OFF
11.22 Fri - 29 Fri
in
Store & Online

沿著倒三角形的指引線概略配置文字。

素材
- 文字

| STEP **3** | 設計 | ☑字型 ☑配色 ☑裝飾 |

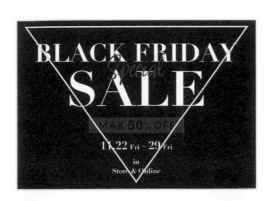

特賣會的 POP 設計關鍵，在於要選擇符合店家風格的字型，以及不會淹沒在賣場中的配色。

Point!

避免繁雜的裝飾，色彩也控制在三色左右，以達到簡約的視覺效果！

● FONT

標題	Didot LT Pro / Bold
其他	Sofia Pro / Black
Special	Adore You / Slanted

● COLOR

■	CMYK 0/0/0/100
■	CMYK 0/100/0/0
□	CMYK 0/0/0/0

GOAL! 完成！ 這份帶有層次感的設計，即使只有文字而已，仍具備充足的視覺衝擊效果！

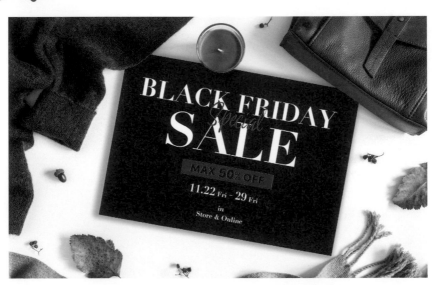

THEMA
Happy Hour的POP

在中央大面積配置照片，將其打造成視覺焦點，有助於一口氣吸引大量目光。想要為喝到飽服務設計散發划算感的POP時，就非常適合這種設計方法。

STEP **1**	布局

中央圓形區塊配置商品照片，日期、標題、其他活動內容等文字則分別安排在上下。

資訊
- 商品照片
- 日期／標題
- 價格／時間

STEP **2**	排版

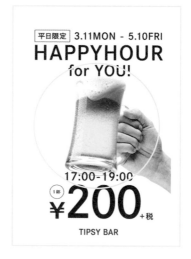

最想強調的價格數字，就採用最大的尺寸，活動名稱同樣也要放大一點。

素材
- 商品照片
- 文字

| STEP **3** | 設計 | ☑字型 ☑配色 ☑裝飾 |

圍繞著照片配置文字,透過框線與陰影等效果,編織出猶如漫畫般的歡樂氛圍。

Point!
背景顏色較深時,可疊上白色文字,就能在消弭沉重感之餘,營造適度的清新氣息。

● **FONT**

標題	Copperplate / Bold
時間	Market Pro / Cond Medium
其他	わんぱくルイカ-08

● **COLOR**

▨	CMYK	14/33/84/0
■	CMYK	0/0/0/100
□	CMYK	0/0/0/0

GOAL! 　　完成! ‖ 價格與啤酒照片都相當亮眼,
同時也表現出能夠輕鬆享受的氣氛!

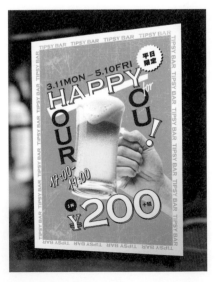

母親節POP

希望醞釀出溫柔氛圍，並且活動標題夠亮眼時，選擇中央構圖就能在不破壞整體氛圍的情況下，將視線匯聚至中央。

STEP **1** 布局

將標題等所有文字集中在中央，周遭則圍繞著照片素材。

資訊
- 背景照片
- 標題
- 其他

（背景照片　標題　其他　背景照片）

STEP **2** 排版

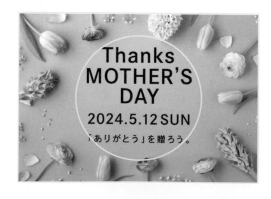

Thanks
MOTHER'S
DAY
2024.5.12 SUN
「ありがとう」を贈ろう。

配置中央有留白的背景照片，能夠有效將視線引導至該處，是製作 POP 時相當方便的手法。

素材
- 背景照片
- 文字

STEP **3**	設計	☑字型　☑配色　☑裝飾

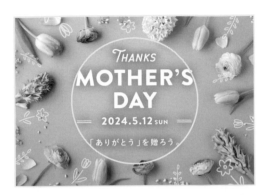

標題使用偏粗的黑體，能夠提高視認性。用少許插圖妝點，可增添華麗感。

Point!

關鍵在不要用文字填滿空白處，而要保有適度的留白！

● **FONT**

標題	：	Brandon Grotesque / Blackt
視覺焦點	：	ChippewaFalls / Regular
其他	：	DNP 秀英丸ゴシック Std / B

● **COLOR**

	CMYK	4/52/3/0
	CMYK	0/0/0/0

GOAL!　完成！　‖　即使是簡約設計，也能夠藉由中央構圖的效果，將視線吸引至中心處。

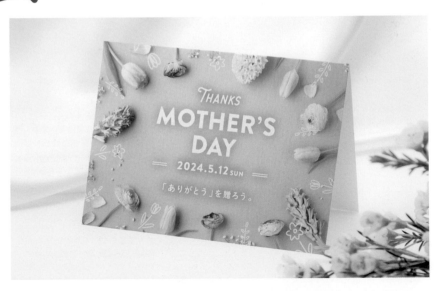

打造清爽好解讀的「易懂設計」吧！

資訊量繁雜時的整理方法

刊載資訊量較大時，動手設計前請先整理資訊吧！即使只有文字素材，很容易看起來像篇長文章的內容，只要善用設計技巧，也能呈現出超乎想像的清爽視覺效果。這裡要介紹的就是整理資訊的方法。

TYPE 1　資訊的 優先順序！

線上課程將於2024年4月13日（六）開課！現在報名就享學費半價！一天24小時，可以透過電腦、平板或手機聽課，隨時隨地都能夠聽課。

▼

- 第1重要　標題 ▶ 線上課程開課！
- 第2重要　日期 ▶ 2024年4月13日（六）
- 第3重要　限定活動 ▶ 現在報名就享學費半價！
- 第4重要　其他

按照重要順序為資訊分類吧。

TYPE 2　資訊的 分門別類！

不用出門就能夠24小時隨時聽課。電腦、平板與手機都適用，所以不管身在何處都能夠輕易聽課。此外隔天即可收到講師的批改結果，用極佳速度讓學習不停滯！

▼

- 第1類 ▶ 能夠24小時隨時聽課
- 第2類 ▶ 支援各種裝置，無論身在何處都能夠聽課
- 第3類 ▶ 隔天就可以收到講師的批改結果

按照內容概略分類。

TYPE 3　文章的 濃縮！

線上課程將於2024年4月13日星期六開課！現在報名就享學費半價，不用出門就有50種以上的課程24小時提供，可以依自己的步調決定聽課時間。支援電腦、平板與手機，因此隨時隨地都能夠輕鬆聽課。

▼

線上課程將於2024年4月13日（六）開課！現在報名就享學費半價，還有50種以上的課程24小時提供，只要有電腦、平板或手機，隨時隨地都能夠聽課！

刪除多餘文字，讓文章看起來更精簡！

TYPE 4　文字尺寸的 層次感！

24小時隨時都可以聽課！
線上課程的特色，就是無論是在家中、通勤電車中還是在咖啡廳休息時都可以聽課。能夠挑選喜歡的場所與喜歡的時間。

▼

24小時隨時都可以聽課！

線上課程的特色，就是無論是在家中、通勤電車中還是在咖啡廳休息時都可以聽課。能夠挑選喜歡的場所與喜歡的時間。

劃分出標題以打造層次變化，會使文章更好理解。

✓ 首先掌握資訊，接著加以整理並排出優先順序！

✓ 刪除多餘資訊與任何可刪除的文字！

✓ 無論是配色、留白還是尺寸，都必須重視層次感！

TYPE 5 將局部資訊 置換成圖示！

不用出門就能夠24小時隨時聽課。電腦、平板與手機都適用，所以不管身在何處都能夠輕易聽課。此外隔天即可收到講師的批改結果，用極佳速度讓學習不停滯！

↓

| 24小時隨時可聽課 | 支援各式裝置 | 隔天即可收到講師的批改結果 |

比純文字更加簡潔有力。

TYPE 6 用照片或插圖 打造出更直觀的設計！

線上課程的特色，就是無論在家中、通勤電車中或咖啡廳休息時都可以聽課。不限定早中晚，都能挑選喜歡的場所與喜歡的時間。

↓

| ☾ morning | ☀ noon | ☾ evening |
| 在通勤電車中！ | 活用在咖啡廳的休息時間。 | 在家中既悠閒又專注。 |

展現形象的速度更快！

TYPE 7 區塊的切割 就靠留白、線條與背景！

線上課程開課！

| 24小時可隨時聽課 | 支援各式裝置 | 隔天即可收到講師的批改結果 |

↓

線上課程開課！

| 24小時可隨時聽課 | 支援各式裝置 | 隔天即可收到講師的批改結果 |

確實劃出各區塊之間的界線。

TYPE 8 將使用色彩數量 控制到最小限度！

縮減整體用色量，僅重點使用醒目的顏色。

這裡試著為本章介紹的範例，搭配不同的構圖，並將各款設計擺在一起，比較看看構圖會對形象與效果造成何種變化！

01 ┊ 黃金比例

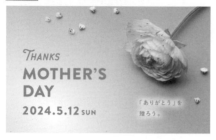

僅配置一朵花，其他要素則按照構圖指引線配置，形成以訊息傳遞為主軸的設計。

02 ┊ 三分法

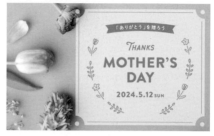

充滿安定感的排版，邊框裝飾帶來的華麗感恰如其分。

03 ┊ 對角線

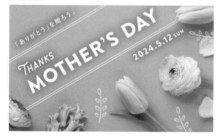

藉由斜線打造出充滿動感的新鮮形象。

04 ┊ 中央

原始範例
（P.182）

儘管版面簡約，但是卻透過中央構圖的效果，將視覺集中到中央。

05 ┊ 對稱

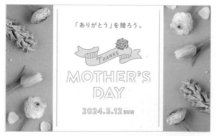

為有條不紊的對稱構圖增添可愛插圖，能夠表現一絲玩心。

06 ┊ 三角

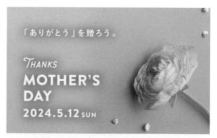

賦予重心位在下方的三角形少許斜度，並將要素配置在指引線交點，在呈現安定感之餘也能有輕盈氣息。

CHAPTER

06

DM

DM是指為了宣傳或促銷，
寄到私人住宅的印刷品或郵件。
這是能夠直接表現出商品或服務的工具，
設計時的重點就是要能夠吸引客人閱讀。
除了乍看之下獲得的形象與易讀性外，
營運概念的表現也相當重要。

貓咪咖啡廳的宣傳DM

重點放在開幕日期與店內氛圍的開幕宣傳DM。使用兩個黃金比例，即使資訊量偏大，仍可塑造出清晰又井然有序的視覺效果。

STEP 1 | 布局

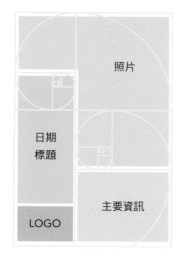

大面積配置照片，以表現出店內氛圍。此外，為了強調開幕日期，也安排了較大的區塊。

資訊
- 示意圖
- 日期／標題
- 主要資訊
- LOGO

STEP 2 | 排版

沿著黃金比例的指引線安排必要資訊，日期與標題則編排成巨大的三行字。

素材
- 示意圖
- 文字
- LOGO

STEP 3 　設計 　　　☑字型　☑配色　☑裝飾

局部文字超出版
面或是與照片重
疊，能夠同時增
添視覺衝擊力與
玩心。

Point!
日期與標題都使用
加粗底線，以達到
強調的效果，腳印
般的插圖則進一步
表現店內氛圍。

● FONT

標題　　Futura PT / Bold
資訊　　DNP 秀英角ゴシック銀 Std / M

● COLOR

 CMYK　0/0/0/100

　　CMYK　0/0/80/0

GOAL!　完成！ ‖ 一眼就能夠感受到貓咪的可愛，
　　　　　　　　　以及開幕宣傳的目的。

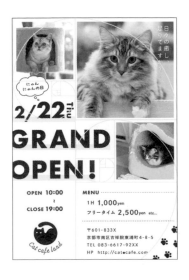

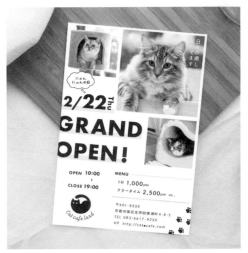

THEMA

版畫展DM

以插圖為主軸的設計，不妨縮小插圖的尺寸，藉由較寬廣的留白，形塑出遊刃有餘的氛圍。

STEP **1**　布局

插圖

標題

主要
資訊

將主要插圖配置在版面中央，詳細資訊則集中在右下角。

資訊
- 插圖
- 標題
- 主要資訊

STEP **2**　排版

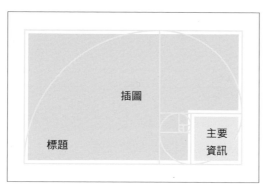

為了維持版面的整體均衡感，文字資訊均配置在指引線外側。

素材
- 插圖
- 文字

STEP **3** ｜ 設計　　☑字型　☑配色　☑裝飾

放寬留白與文字間距，營造出空間充滿餘裕的沉穩氣息。

Point!

僅一處文字使用直書，可有效打造成收斂整體版面的視覺焦點。

● FONT

標題	FOT-筑紫A丸ゴシック Std / R
日期	Pacifico / Light

● COLOR

▢	CMYK　3/5/10/0
■	CMYK　0/0/0/100

GOAL!　完成！｜｜確保充足的留白與文字間距，成功打造出高雅悠閒的設計。

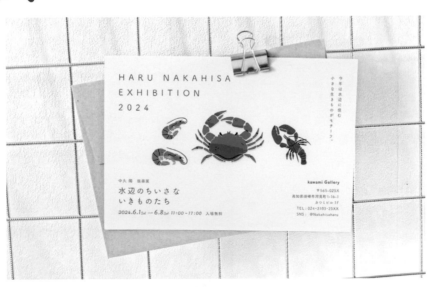

預售的宣傳DM

即使資訊量較小，只有標題、日期、LOGO而已，
也可以善用黃金比例打造出既簡單又奢華的設計。

STEP 1 布局

標題

其他

在上方較大的區塊安排標題資
訊，下方則配置其他資訊。

資訊
● 標題
● 其他資訊

STEP 2 排版

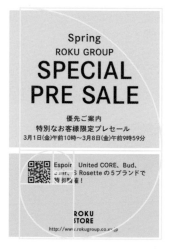

Spring
ROKU GROUP
SPECIAL
PRE SALE
優先ご案内
特別なお客様限定プレセール
3月1日(金)午前10時～3月8日(金)午前9時59分

Espoir、United CORE、Bud、
Shine、S Rosette の5ブランドで
特別販催！

ROKU
STORE
http://www.r.rokugroup.co.x/p

按照左上至右下這種 Z 型視線
流動法則，以及黃金比例的指
引線編排資訊。

素材
● 文字
● QR Code
● LOGO

| STEP **3** | 設計 | ☑字型　☑配色　☑裝飾 |

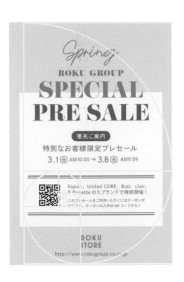

上側的文字尺寸偏大，有助於進一步引導視線由上往下移動。

Point!

散發春天氣息的花體字與襯線體，共同交織出充滿女人味的形象。

● FONT

| 標題 | EloquentJFSmallCapsPro / Regular |
| 其他 | DNP 秀英角ゴシック金 Std / B |

● COLOR

| | CMYK　0/55/7/0 |
| | CMYK　0/75/7/0 |

GOAL!

完成！ ‖ 打造出有效表現
季節感與服務內容的預購 DM。

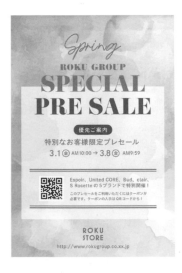

THEMA
和菓子店的新品DM

想表現出和風氛圍的時候，請試著活用縱向切割的三分法構圖。用直書表現毛筆風格的文字時，能夠成功演繹出和風的世界觀。

STEP 1 | 布局

| 說明 | 照片 | 商品名稱 |

從右側開始，依序配置商品名稱、商品照片與商品說明。

資訊
- 商品名稱
- 商品照片
- 商品說明

STEP 2 | 排版

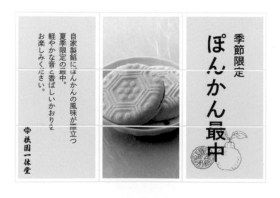

再加上橫向的三分法指引線，就可以當作配置插畫與 LOGO 等詳細資訊的依據。

素材
- 文字／插圖
- 商品照片
- LOGO

| STEP **3** | 設計 | ☑字型　☑配色　☑裝飾 |

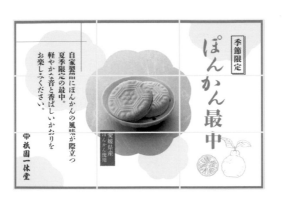

和風設計與毛筆風字型很搭，但是用在字數較多的文章時會顯得繁雜，所以請搭配易懂的明朝體吧。

Point!

按照背景花紋將照片裁切成花朵形狀，打造整體設計的統一感。

● **FONT**

| 商品名稱 | ： | AB 味明-草 / EB |
| 說明 | ： | DNP 秀英にじみ初号明朝 Std / Hv |

● **COLOR**

	CMYK	11/56/96/0
	CMYK	76/72/70/39
	CMYK	70/45/10/20

GOAL!　完成！　‖　以漢字特有的直書，組構出優雅的和風設計。

THEMA
美容院的優惠券DM

設計附有優惠券等贈禮的DM時，正確要領即為明確切割宣傳區與優惠券區，如此一來內容就極好解讀，使用起來也很方便。

STEP 1	布局

按照三分法切割版面後，上方兩大區塊配置照片與標題，下方則為優惠券。

資訊
- 人物照片
- 標題
- 優惠券

STEP 2	排版

以縱向指引線為基準，將人物臉部配置在中央，如此一來就能夠自然形成均衡感。

素材
- 人物照片
- 水彩插圖
- 文字
- LOGO

STEP 3　設計　　☑字型　☑配色　☑裝飾

以兩種綠色為主，能搭配出統一感，再適度穿插白色，則有效增添清新氛圍。

Point!
以手繪風插圖妝點照片，成功襯托出顯而易見的可愛感。

● FONT

| 標題 | AdornS Serif / Regular |
| 標語 | 貂明朝テキスト / Regular |

● COLOR

| | CMYK | 19/4/13/0 |
| | CMYK | 56/22/43/0 |

完成！　‖‖　成功打造統一感中帶有清新風格，
洋溢著時髦清爽氣息的設計。

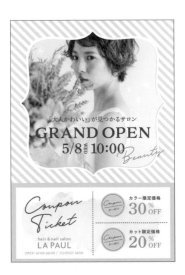

THEMA

母親節問候卡

想設計出簡約的卡片時，不妨採用帶有規則性與安定感的對稱構圖。由於這是容易流於單調的構圖，所以搭配鮮豔色彩有助於整頓均衡感。

| STEP **1** | 布局 |

在中央縱向排列標題、插圖與訊息欄，並以邊框圍繞、裝飾周邊。

資訊
- 標題／插圖
- 邊框
- 訊息欄

| STEP **2** | 排版 |

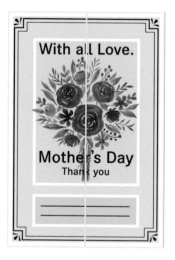

為了打造出線對稱效果，文字與插圖都以置中的方式編排。

素材
- 插圖
- 文字
- 邊框

| STEP **3** | 設計 | ☑字型　☑配色　☑裝飾 |

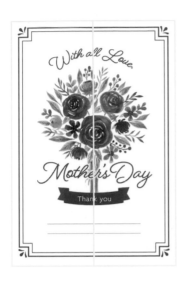

將主軸──花卉插圖大面積配置在中央，並藉由紅白對比增添亮眼程度。

Point!

插圖面積過大會造成壓迫感，所以請留心保有適度的留白。

● FONT

標題	Beloved Script / Bold
其他	Agenda / Thin

● COLOR

 CMYK　0/89/82/0

GOAL! 完成！ ‖ 花卉插圖會立即映入眼簾的卡片，奢華得令人印象深刻。

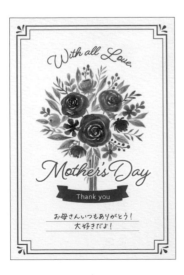

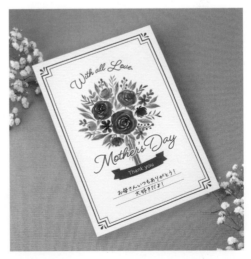

THEMA

時裝店的週年DM

要使用滿版照片的時候，就要針對照片主角的位置思考構圖。這個範例因為主角在左側的關係，所以選用對稱構圖。

STEP 1 ｜ 布局

| 照片 | 標題 |

將版面切割成照片與標題兩個區塊。

資訊
● 示意圖
● 標題

STEP 2 ｜ 排版

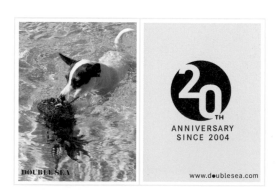

DOUBLE SEA

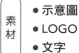

ANNIVERSARY
SINCE 2004

www.doublesea.com

配合照片中的主角位置擺放 LOGO，打造出鏡像般的視覺效果。

素材
● 示意圖
● LOGO
● 文字

| STEP **3** | 設計 | ☑字型　☑配色　☑裝飾 |

週年慶的 LOGO 刻意安排
在與左邊狗狗相對的位置，
而圍住照片的白框，則為畫
面增添了時尚氣息。

Point!

鏤空的「20」能透
出背景照片，使所
有要素以清爽的姿
態融為一體。

● **FONT**

標題　┊ Acier BAT / Text Solid
其他　┊ Azo Sans / Regular・Light

● **COLOR**

| | CMYK　75/37/27/0 |
| | CMYK　0/0/0/0 |

GOAL! 完成！ ‖ 活用照片本身優美的色彩，
精準打造出時裝品牌的 DM！

THEMA

烘焙坊DM

這是留意要素的編排,並使其呈左右對稱關係的設計。將重要資訊集中在中央後,配置形狀五花八門的去背商品,即可打造出視覺焦點。

STEP 1　布局

切割成 LOGO、標題與經營理念、其他資訊這三大區塊。

資訊
- 標題 / 照片 / 經營概念
- LOGO
- 其他資訊

STEP 2　排版

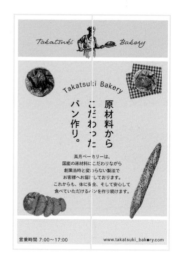

文字與 LOGO 置中排列,並將商品照片配置在四角,打造出線對稱的視覺效果。LOGO 與詳細資訊則分別位在上下。

素材
- LOGO
- 商品照片
- 文字

| STEP **3** | 設計 | ☑ 字型　☑ 配色　☑ 裝飾 |

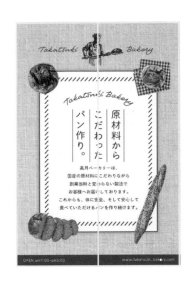

為直書文字增加線條，具有引導視線的效果。以邊框圍繞重要資訊，則可提升視認性。

Point!

在背景設置布料素材，以表現出店家氛圍。

● FONT

| 標題 | 砧 丸丸ゴシックC / Lr StdN R |
| LOGO | Duos Sharp Pro / Regular |

● COLOR

| | CMYK | 15/85/85/0 |
| | CMYK | 0/0/0/100 |

完成！ 採用對稱構圖 DM，
讓人一眼即可感受到烘焙坊的講究。

THEMA

男裝店DM

這裡要介紹的是將多張照片沿著對角線斜向配置的設計。照片斜度一致的話，就能夠輕易與文字做出區隔。

STEP 1 布局

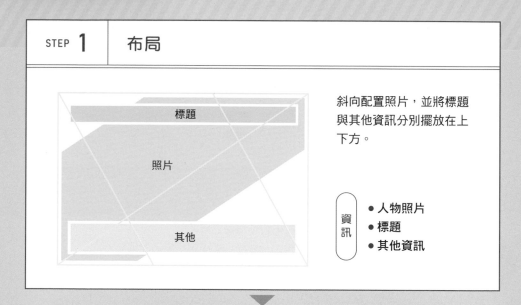

標題

照片

其他

斜向配置照片，並將標題與其他資訊分別擺放在上下方。

資訊
- 人物照片
- 標題
- 其他資訊

STEP 2 排版

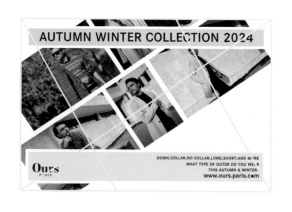

AUTUMN WINTER COLLECTION 2024

DOWN,COLLAR,NO COLLAR,LONG,SHORT,AND MORE
WHAT TYPE OF OUTER DO YOU WEAR
THIS AUTUMN & WINTER.
www.ours.paris.com

Ours
PARIS

按照對角線的指引線，斜向排列照片素材，文字則刻意保持水平，藉此襯托出斜向的照片。

素材
- 人物照片
- 文字
- LOGO

| STEP **3** | 設計 | ☑字型　☑配色　☑裝飾 |

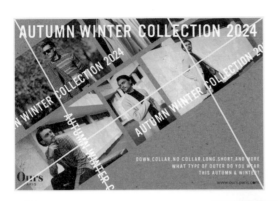

想打造出散發男人味的設計時，建議選擇無襯線體與黑體。

Point!

縮小標題文字後再斜向隨興配置，能夠演繹出相當有型的風格。

● **FONT**

| 標題 | Alternate Gothic No3 D / Regular |
| 其他 | AWConqueror Std Sans / Light |

● **COLOR**

	CMYK	50/50/60/25
	CMYK	50/70/80/70
	CMYK	0/0/0/0

GOAL!

完成！　‖　藉由斜向配置的照片，
成功打造出充滿視覺衝擊力的男裝 DM。

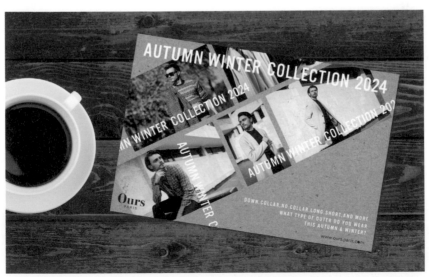

建設公司DM

大面積配置照片的時候，要先觀察照片的構圖，再依此決定整體排版。連照片內容都善加利用，才能夠創作出充滿立體感與動感的設計。

STEP 1 | 布局

在滿版的照片上，找到對角線的交點後，在該處配置標題。

資訊
- 示意圖
- 標題

STEP 2 | 排版

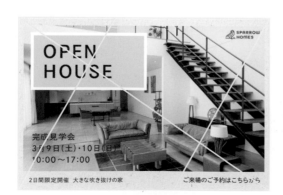

以對角線構圖拍攝照片後，加以裁切讓標題與家具都落在對角線上。

素材
- 示意圖
- 文字
- LOGO

| STEP **3** | 設計 | ☑ 字型　☑ 配色　☑ 裝飾 |

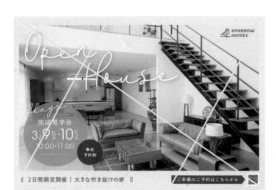

標題使用手寫風文字，能營造親切形象。而當作視覺焦點使用的綠色，則可帶來健康平穩的形象。

Point!

為白色標題增加陰影，以提升可讀性！

● FONT

| 詳細資訊 | DNP 秀英角ゴシック銀 Std / M |
| 日期 | ITC Avant Garde Gothic Pro / Book |

● COLOR

	CMYK	0/0/0/0
	CMYK	52/19/98/0
	CMYK	76/72/70/39

GOAL! 　完成！ ‖ 活用照片的構圖，讓簡樸的版面也能夠動起來！

THEMA
選物店的導覽DM

將照片配置在對角線交點，設計時要在留意對角線的情況下，將文字排列在空白處。

STEP 1 | 布局

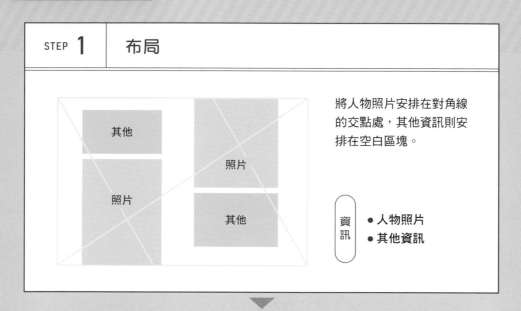

將人物照片安排在對角線的交點處，其他資訊則安排在空白區塊。

資訊
● 人物照片
● 其他資訊

STEP 2 | 排版

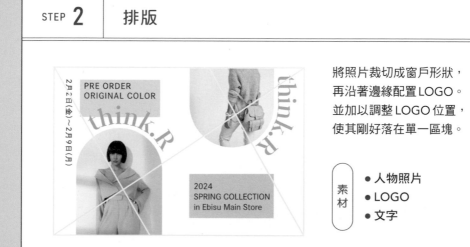

將照片裁切成窗戶形狀，再沿著邊緣配置LOGO。並加以調整LOGO位置，使其剛好落在單一區塊。

素材
● 人物照片
● LOGO
● 文字

STEP **3**　設計　　　☑字型　☑配色　☑裝飾

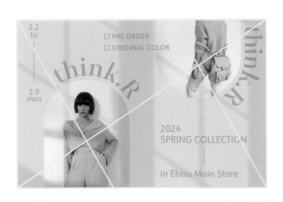

降低文字與背景的色彩對比，以襯托出照片的清爽形象。

Point!

背景猶如陽光穿透窗戶撒落的陰影，暈染出春日的陽光。

● FONT

標題　｜　Mixta Pro / Medium
其他　｜　URW Form SemiCond /
　　　｜　Demi · Medium

● COLOR

　　　CMYK　5/10/10/0
　　　CMYK　41/24/19/0

GOAL!　完成！　‖　讓人感受到溫暖春日的造訪，是優雅並使人雀躍的 DM！

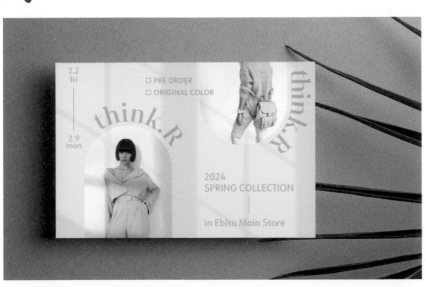

CHAPTER 6

DM | 12

三角

攝影展DM

隨機配置照片的設計法乍看很困難，但只要善用三角構圖，就能夠自然看見適合擺放要素的位置。

STEP **1**	布局

其他

照片

照片

照片

按照三角形的形狀，切割三張照片與其他資訊的區塊。

資訊
- 示意圖
- 其他資訊

STEP **2**	排版

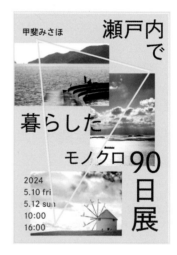

甲斐みさほ

瀬戸内で
暮らした
モノクロ90日展

2024
5.10 fri
5.12 sun
10:00
16:00

在三角形的頂點布置好三張照片，接著為顧及易讀性，將標題與文字資訊安排在各處。

素材
- 示意圖
- 文字

| STEP **3** | 設計 | ☑字型　☑配色　☑裝飾 |

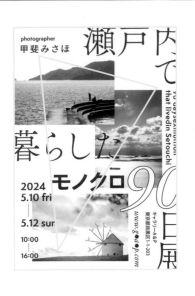

標題由黑體與明朝體組成，肆意配置要素的方式表現玩心。

Point!

最強調的「90」採用框線文字，藉此打造出視覺焦點！

● **FONT**

| 標題 | FOT-筑紫Aオールド明朝 Pr6N / L |
| 日期 | Semplicita Pro / Bold |

● **COLOR**

■ CMYK　0/0/0/100

GOAL!　完成！　┃┃乍看是隨機放置，實際上卻是按照構圖仔細編排，並成功醞釀出大膽且充滿躍動感的情境。

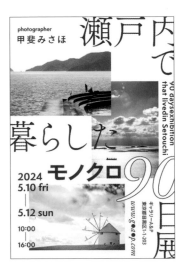

THEMA

家飾店DM

這裡要用三角構圖設計出充滿趣味性的DM。雖然照片與文字均色彩繽紛，但是搭配充足的留白，避免了眼花瞭亂，反而顯得很有一致性。

STEP 1 布局

在三角形最寬的部分安排照片，接著依序排列標題、其他資訊，LOGO則規劃在右上角。

資訊
- 示意圖
- 標題
- 其他資訊
- LOGO

STEP 2 排版

按照規劃出的區塊，試著放入照片與文字，並注意保有大範圍的空白。

素材
- 示意圖
- 文字
- LOGO

| STEP **3** | 設計 | ☑字型 ☑配色 ☑裝飾 |

想使用大量顏色的時候，建議從照片中取色，打造出整體的一致性。

Point!

將照片裁切成橢圓形，展現柔和的普普風。

● FONT

| 日期 | P22 Underground / Medium |
| 其他 | FOT-UD角ゴ_ラージ Pr6N / M |

● COLOR

	CMYK	15/30/80/0
	CMYK	0/70/53/0
	CMYK	60/30/25/0

GOAL!

完成！ ‖ 帶有英倫復古風格的家飾店 DM 完成！

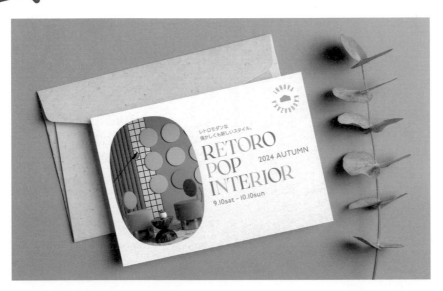

動物園的活動DM

由兩大三角形區塊組構整個版面的設計，非常適合用在想表現出熱鬧歡樂的時候。

STEP 1 布局

照片
LOGO
標語

其他

沿著指引線，在上方的三角區塊設置主要的照片與 LOGO，下方的三角形則安排其他資訊內容。

資訊
- 主要照片
- LOGO
- 標語
- 其他資訊

STEP 2 排版

いずも動物園

IZUMO ZOO

今なら夜でも会えるよ！

夏休み
入場料半額
SUMMER
CAMPAIGN
Night zoo も開催中
www.izumoz●●.com

按照三角形構圖的形狀，分別配置去背照片與文字。

素材
- 示意圖
- LOGO
- 文字

| STEP **3** | 設計 | ☑字型　☑配色　☑裝飾 |

搭配對話框素材與緞帶造型，呈現出闔家歡樂的形象。

Point!

用帶有漫畫感的普普風文字呈現動物園名稱，有助於表現雀躍心情。

● FONT

| 標題 | Domus Titling / Medium・Extrabold |
| 場所 | せのびゴシック / Bold |

● COLOR

	CMYK	0/0/60/0
	CMYK	60/15/0/0
	CMYK	70/15/0/0

GOAL!

完成！

成功打造出顧及家庭客群的熱鬧歡樂 DM。

果樹園DM

這是以中央構圖配置水蜜桃插畫的簡約設計。有需要特別強調的訴求時，就直接放大擺在正中央吧！

STEP **1** | 布局

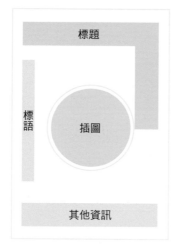

標題

標語

插圖

其他資訊

將水蜜桃插圖配置在中央，標題在上、其他資訊在下。

資訊
- 插圖
- 標題
- 標語
- 其他資訊

STEP **2** | 排版

果汁たっぷり白桃

果汁溢れる白桃が
今年も美味しくできました

Peach Farm white peach

Delicious white peach

もも農園　MOMO Peach FARM

配置標題與詳細資訊時，刻意編排成猶如繞著中央插圖的視覺效果。

素材
- 插圖
- LOGO
- 文字

STEP **3**	設計	☑字型 ☑配色 ☑裝飾

在配置其他資訊的時候，刻意與極富視覺衝擊力的水蜜桃插圖、標題交織出對稱感，打造出俐落的一致性。

Point!
配合水蜜桃形象，整體用色都選擇粉紅色調，藉此強化統一風格。

● **FONT**

標題	⋮	VDL Ⅴ７丸ゴシック / M
日期	⋮	Montserrat / SemiBold
視覺焦點	⋮	Felt Tip Roman / Regular

● **COLOR**

	CMYK	0/23/10/0
	CMYK	20/80/30/0

 GOAL! 　完成！ ‖ 水蜜桃插圖宛如躍至眼前般的中央構圖設計完成！

THEMA

感謝卡

採用中央構圖——背景擺滿蓮花插圖,中央則是訊息欄。由於背景相當熱鬧,所以訊息欄的邊框採用簡約設計。

STEP 1　布局

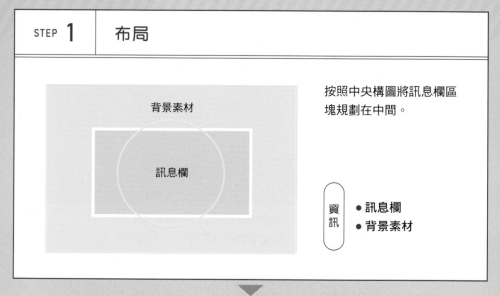

背景素材

訊息欄

按照中央構圖將訊息欄區塊規劃在中間。

資訊
● 訊息欄
● 背景素材

STEP 2　排版

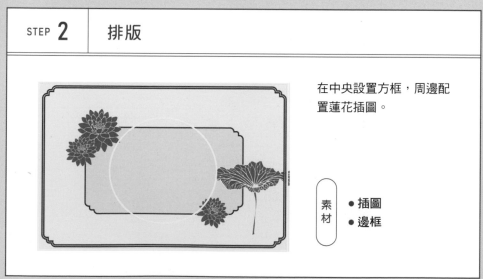

在中央設置方框,周邊配置蓮花插圖。

素材
● 插圖
● 邊框

| STEP **3** | 設計 | ☑字型　☑配色　☑裝飾 |

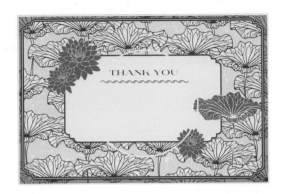

背景素材的蓮花為純線條圖案,藉此與紅蓮做出區隔,同時突顯訊息欄。

Point!

背景的冷色系,與紅蓮之間有著強烈對比,帶有相互映襯的效果。

• **FONT**

標題 ┆ Aviano Didone / Bold

• **COLOR**

	CMYK	30/20/0/0
	CMYK	10/70/30/0
	CMYK	80/80/20/0

GOAL!

完成!

藉由兩種蓮花插圖襯托訊息欄,
洋溢著東方風情的感謝卡大功告成!

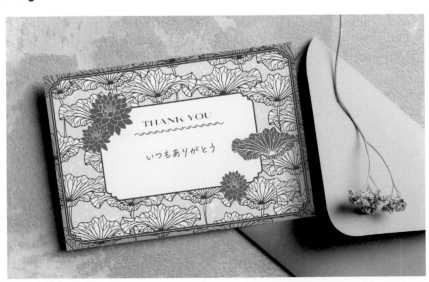

聖誕節蛋糕DM

採用中央構圖,將聖誕節蛋糕配置在正中間,洋溢著安定感的設計。想要營造出沉穩形象的時候,關鍵在於要選擇簡約的字型。

STEP 1 | **布局**

共切割出五個區塊,中央屬於照片,四方分別是標題、其他資訊與 LOGO。

資訊
- 商品照片
- 標題
- LOGO
- 其他資訊

STEP 2 | **排版**

使照片中蛋糕位在正中心的中央構圖型排版。這裡透過照片的裁切,放大了蛋糕面積。

素材
- 商品照片
- 文字

| STEP **3** | 設計 | ☑字型　☑配色　☑裝飾 |

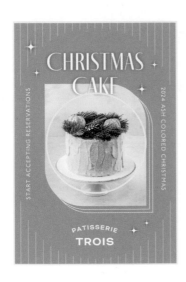

配合白色蛋糕，
選擇令人聯想到
聖誕夜的偏暗灰
色調。

Point!
用低調的照片邊
框與標題的花體
字，打造出優雅
的聖誕節風情。

● **FONT**

標題	Fino Sans / Regular
店名	Bicyclette / Bold
其他	P22 Underground / Book

● **COLOR**

| | CMYK | 30/10/10/20 |
| | CMYK | 40/20/20/20 |

完成！ ‖ 散發出淡雅且冰冷純淨的氣息，
充滿聖誕夜氛圍的聖誕節蛋糕 DM 大功告成。

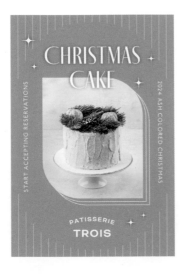

更上一層樓的設計！

試著組合兩種構圖

學會構圖的設計訣竅後，就試著將兩種構圖組合在一起吧！
善用不同構圖的特色，能夠達到互相映襯的效果，呈現出更進一步的魅力。因此，
接下來要介紹的，就是用兩種構圖組成的範例。

TYPE 1 　對稱×三角

個別構圖特徵

用文字與框架打造出上下左右均對稱的視覺效果。

藉著三角構圖的照片，打造出空間深度感。

相加後的效果

三角構圖的背景照片雖然繽紛，卻因為搭配了使用對稱構圖的標題，散發出良好的安定感。

FONT
標題 ： VDL-PenGentle / B
標語 ： 貂明朝 / Regular

COLOR
CMYK　62/73/69/24
CMYK　24/35/60/0

• 將構圖組合在一起的關鍵 •

☑ 將帶有動態感的構圖與偏靜態的構圖搭配在一起，
更能夠期待兩者相加的效果！

☑ 按照背景、文字等不同要素個別思考適合的構圖！

☑ 先確定好主要的構圖後，再決定該如何搭配！

TYPE 2 對角線×中央

個別構圖特徵

將單一主角安排在中央，打造出強勁感與視覺衝擊力。

藉由對角線構圖賦予商品名稱與背景節奏感。

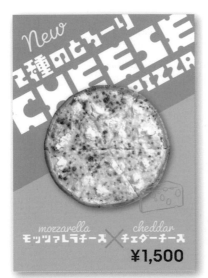

相加後的效果

中央構圖能夠簡潔有力地展現訴求，沿著對角線構圖斜向配置的背景與文字，則為畫面增添了動態感！

FONT		
標題	AB-kikori / Regular	
視覺焦點	Pacifico / Light	
價格	All Round Gothic / Demi	

COLOR		
	CMYK	0/40/82/0
	CMYK	0/25/70/0
	CMYK	0/0/0/0
	CMYK	0/0/0/95

國家圖書館出版品預行編目資料

最強構圖：92個黃金比例範例，塑造最強版面（免費下載34個黃金比例模組，AI/PNG 皆可重複使用）/ingectar-e 著；黃筱涵譯. -- 臺北市：三采文化股份有限公司, 2024.02
　面；　公分. -- (創意家；47)
ISBN 978-626-358-281-1(平裝)

1.CST: 版面設計

964　　　　　　　　　　　112022013

suncolor
三采文化

創意家 47

最強構圖

92個黃金比例範例，塑造最強版面
（免費下載 34 個黃金比例模組，AI/PNG 皆可重複使用）

作者｜ ingectar-e　　譯者｜黃筱涵
編輯一部 總編輯｜郭玫禎　　主編｜鄭雅芳　　美術主編｜藍秀婷
封面設計｜莊馥如　　內頁排版｜郭麗瑜　　版權協理｜劉契妙

發行人｜張輝明　　總編輯長｜曾雅青　　發行所｜三采文化股份有限公司
地址｜台北市內湖區瑞光路 513 巷 33 號 8 樓
傳訊｜ TEL: (02) 8797-1234　　FAX: (02) 8797-1688　　網址｜ www.suncolor.com.tw
郵政劃撥｜帳號：14319060　戶名：三采文化股份有限公司
本版發行｜ 2024 年 2 月 29 日　　定價｜ NT$580

2023 SAIKYO KOZU SHITTETARA DEZAIN UMAKU NARU BY ingectar-e
Copyright © 2023 ingectar-e
Original Japanese edition published by Socym Co., Ltd. All rights reserved.
This Traditional Chinese edition was published by SUN COLOR CULTURE CO., LTD. in 2023 by arrangement with Socym Co., Ltd. through AMANN CO., LTD.